Halloween Fun Coloring Book

ISBN-13: 978-1535407601

ISBN-10: 1535407603

Copyright 2016 T Frady

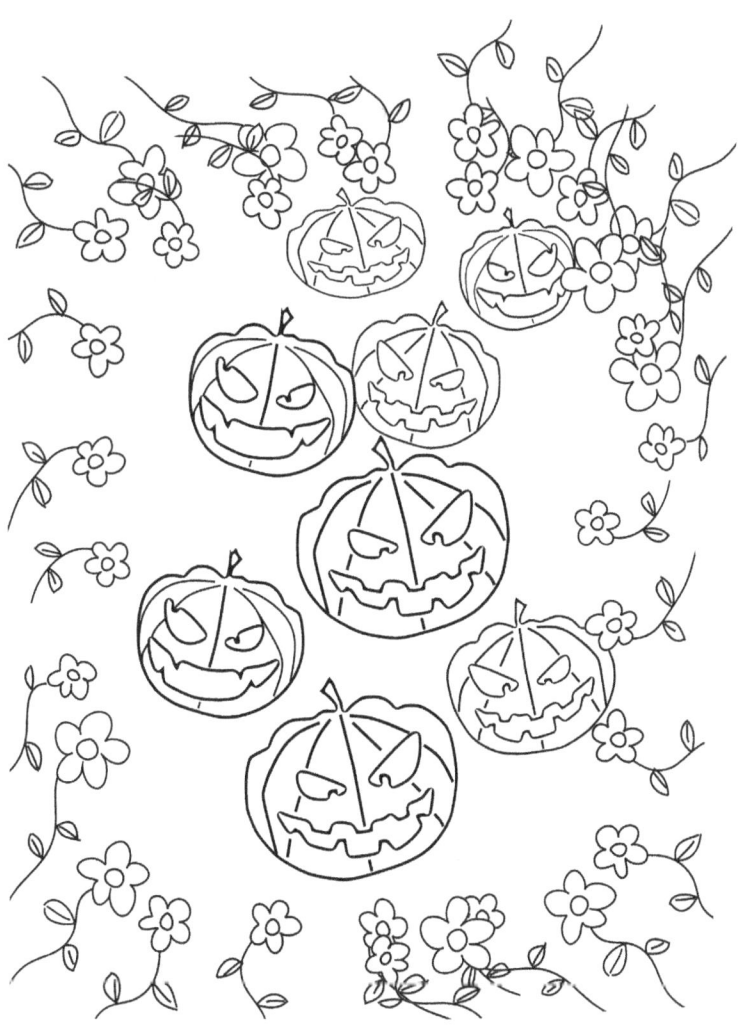

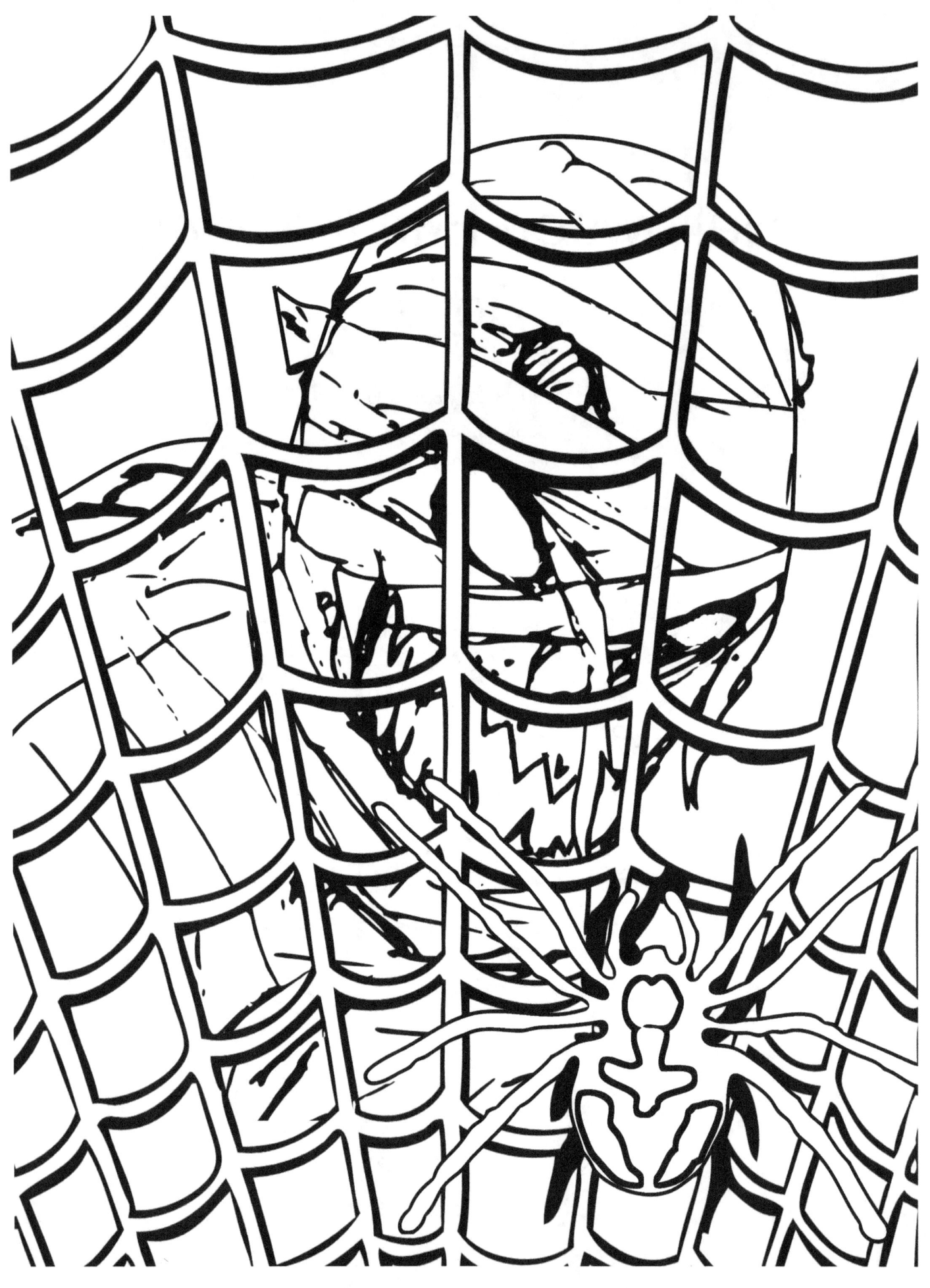

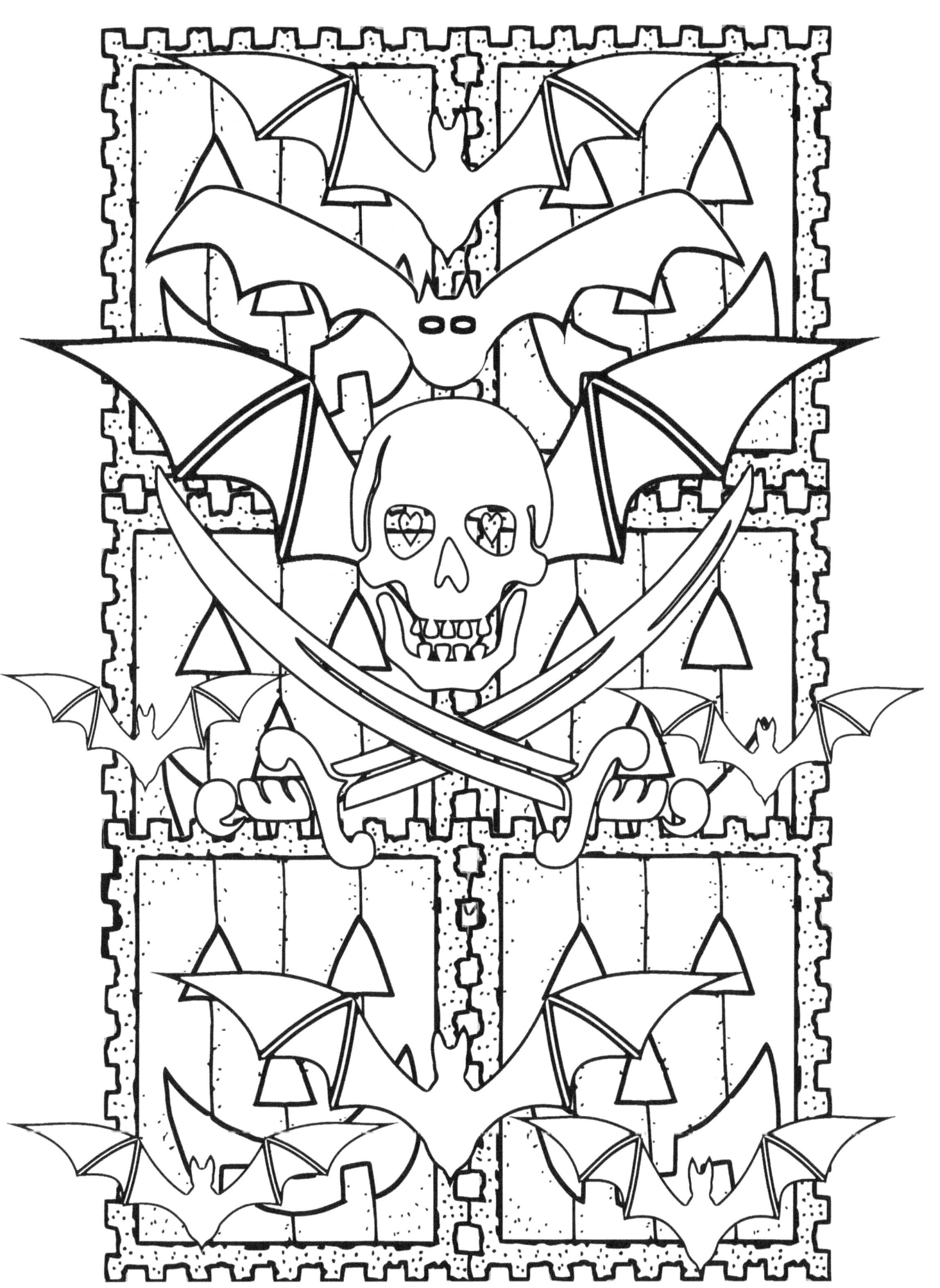

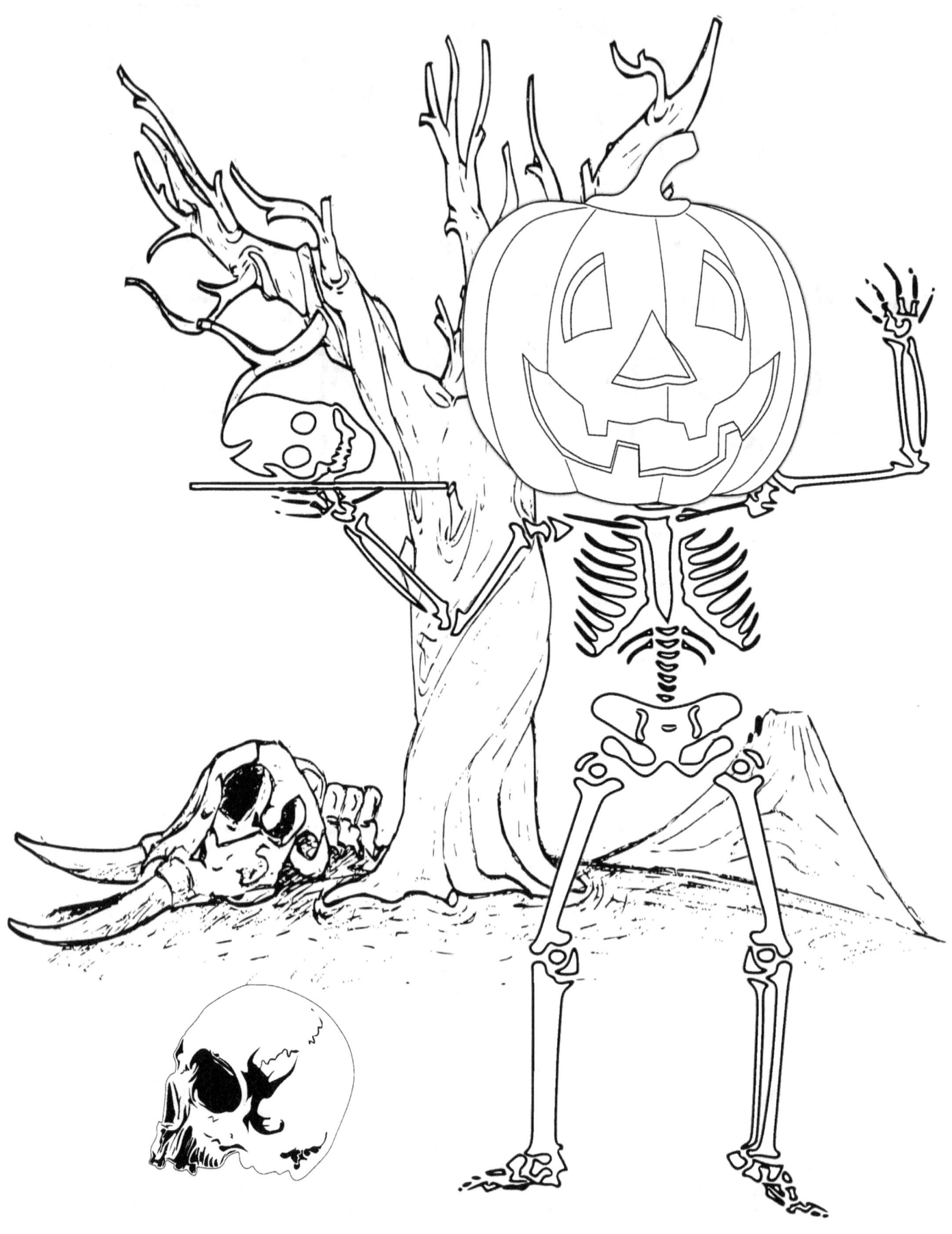

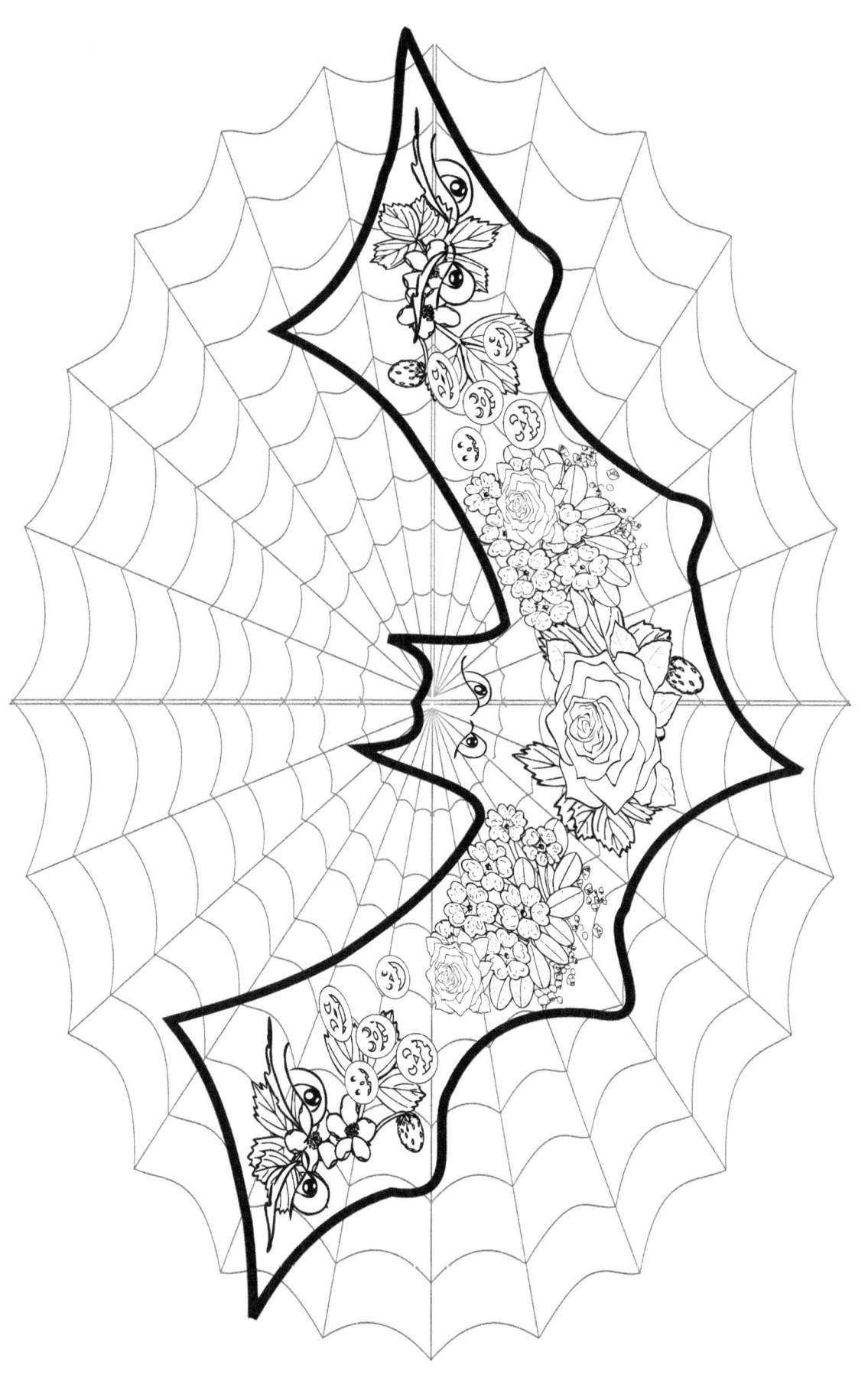

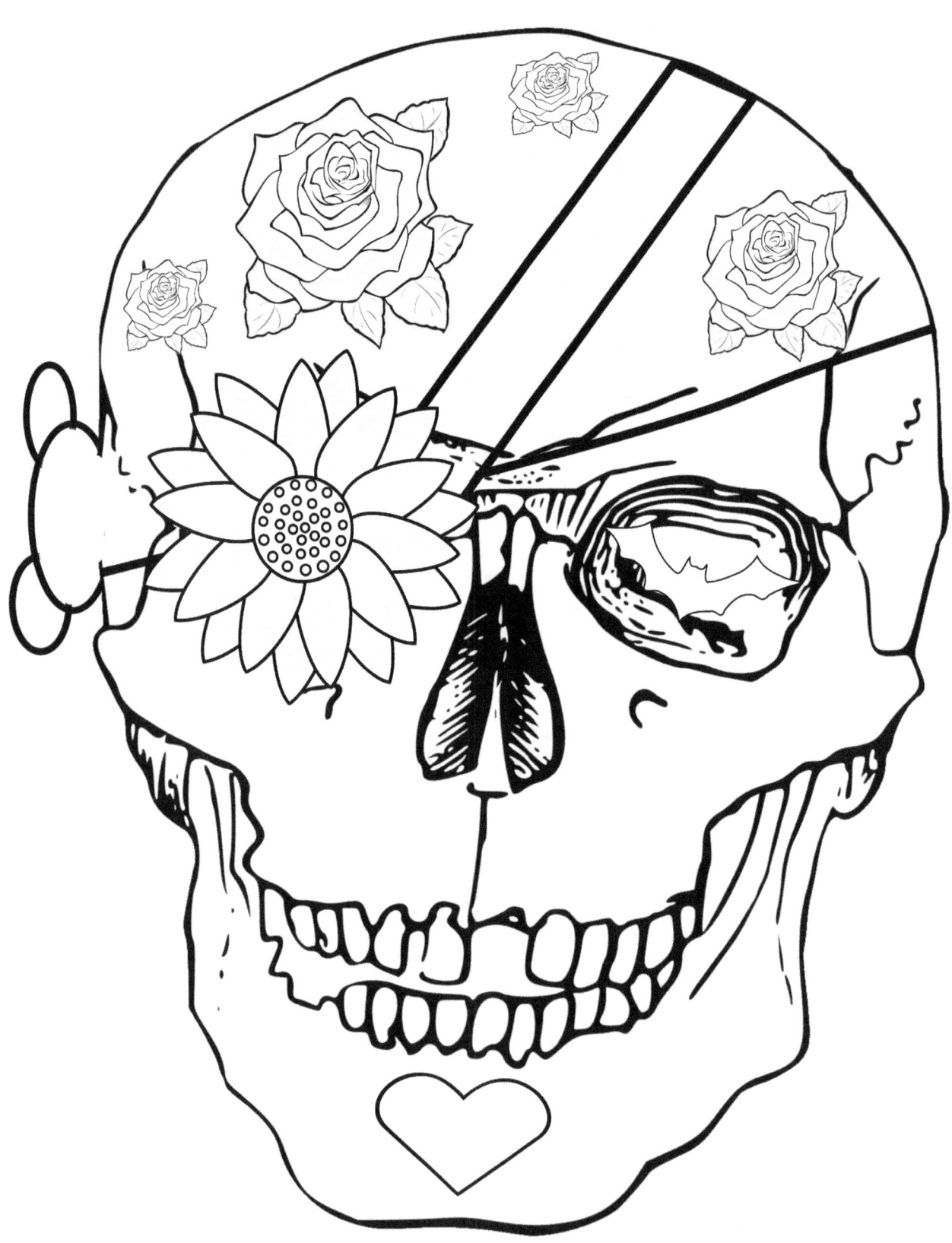

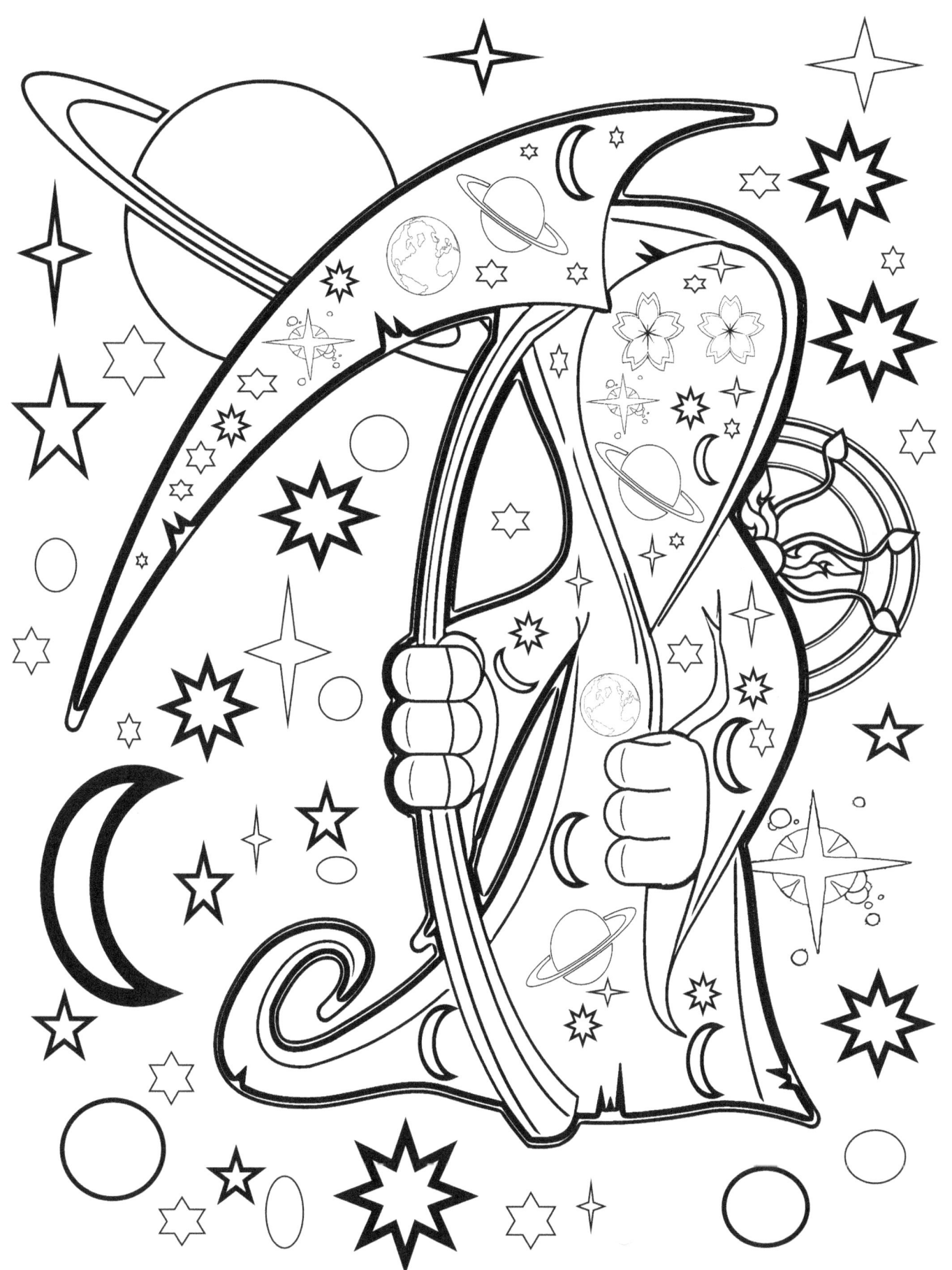

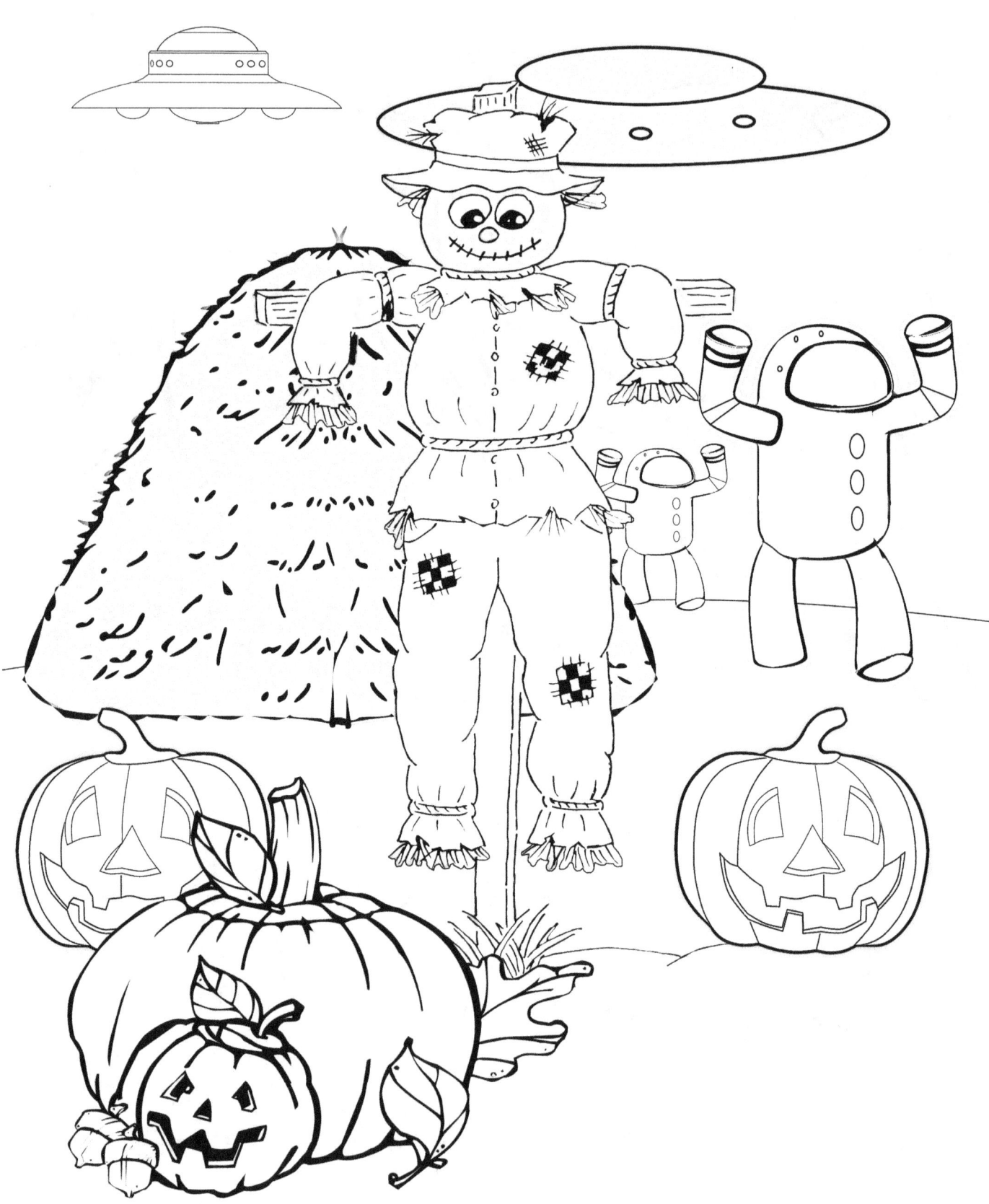

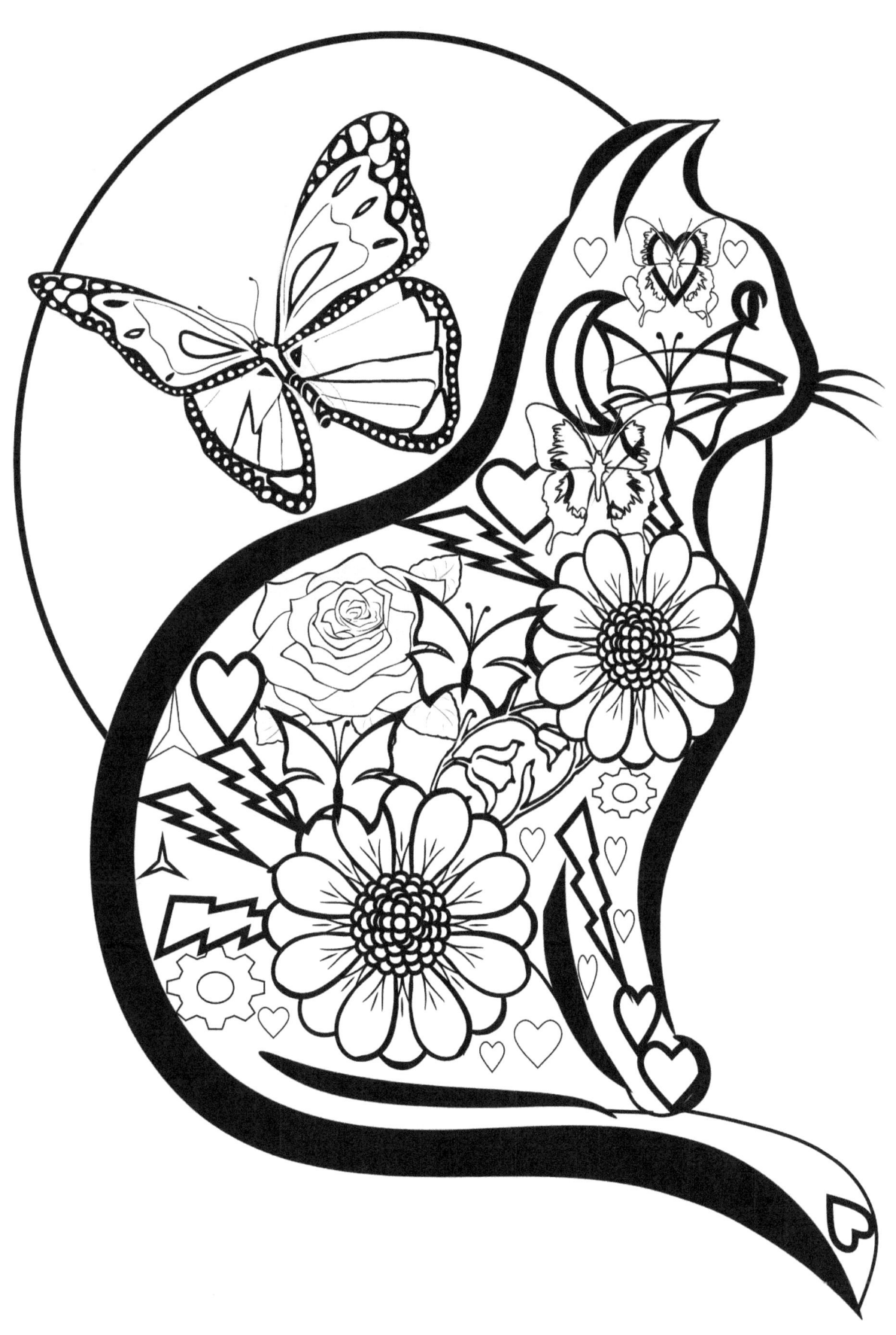

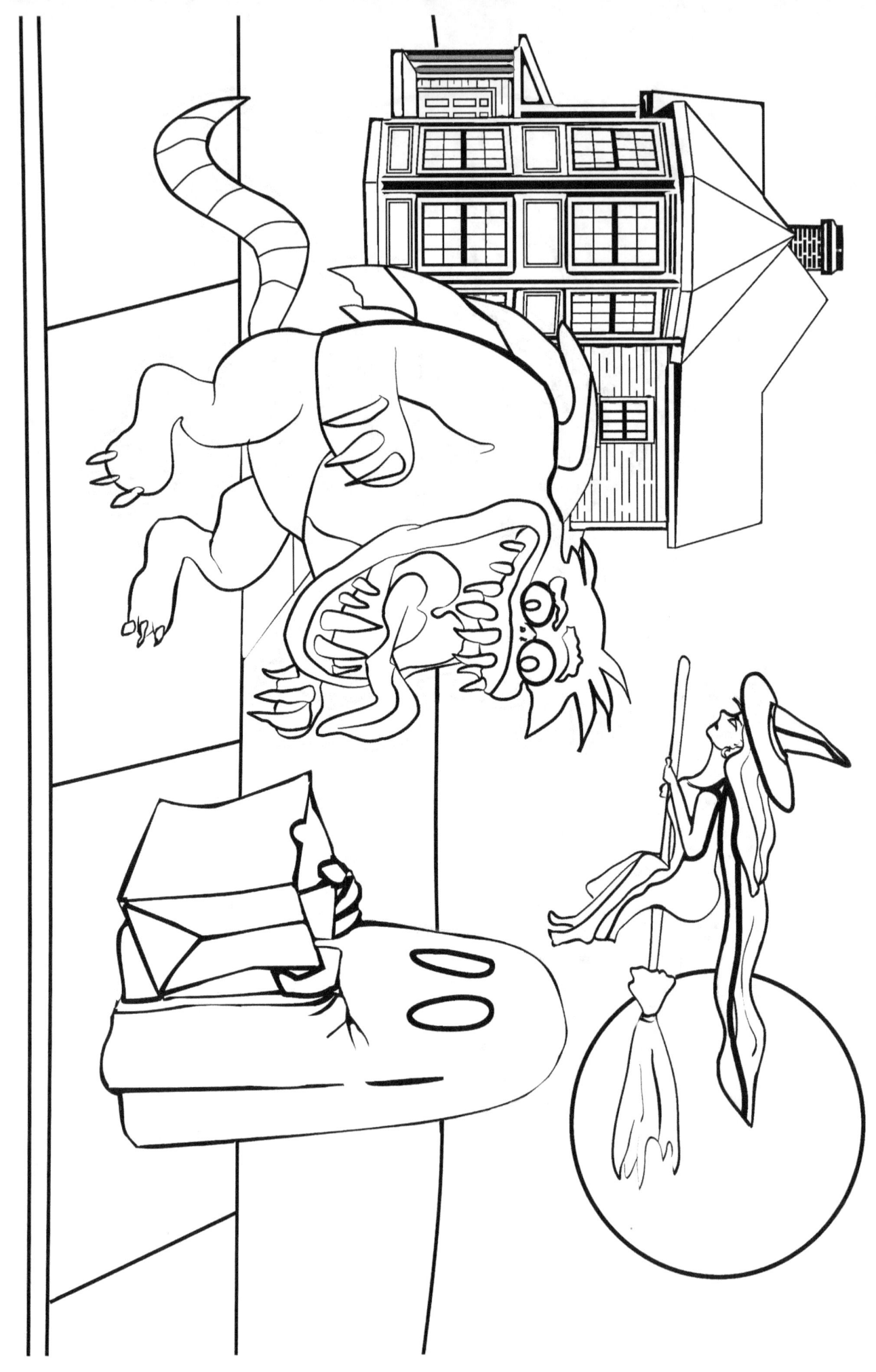

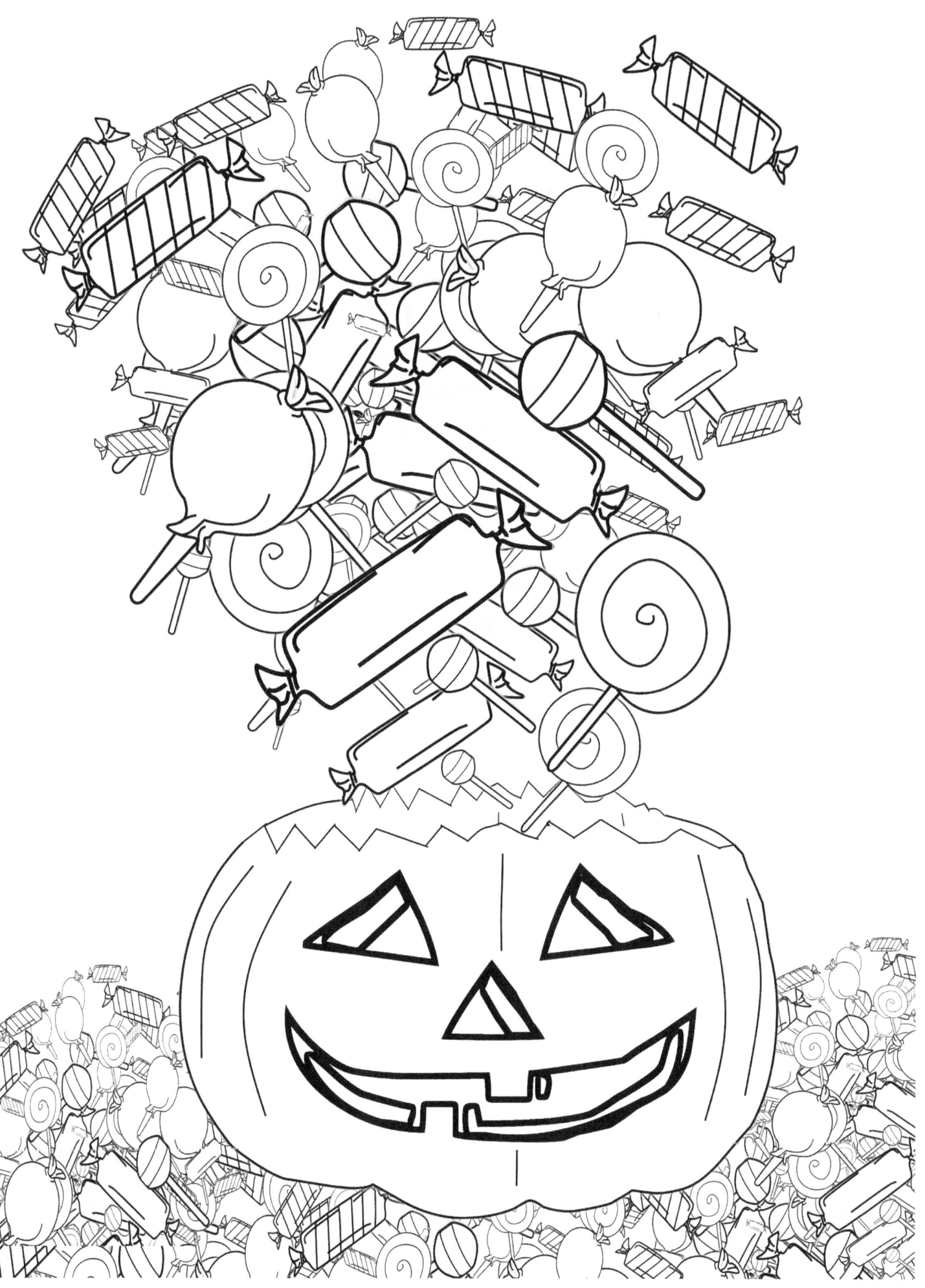

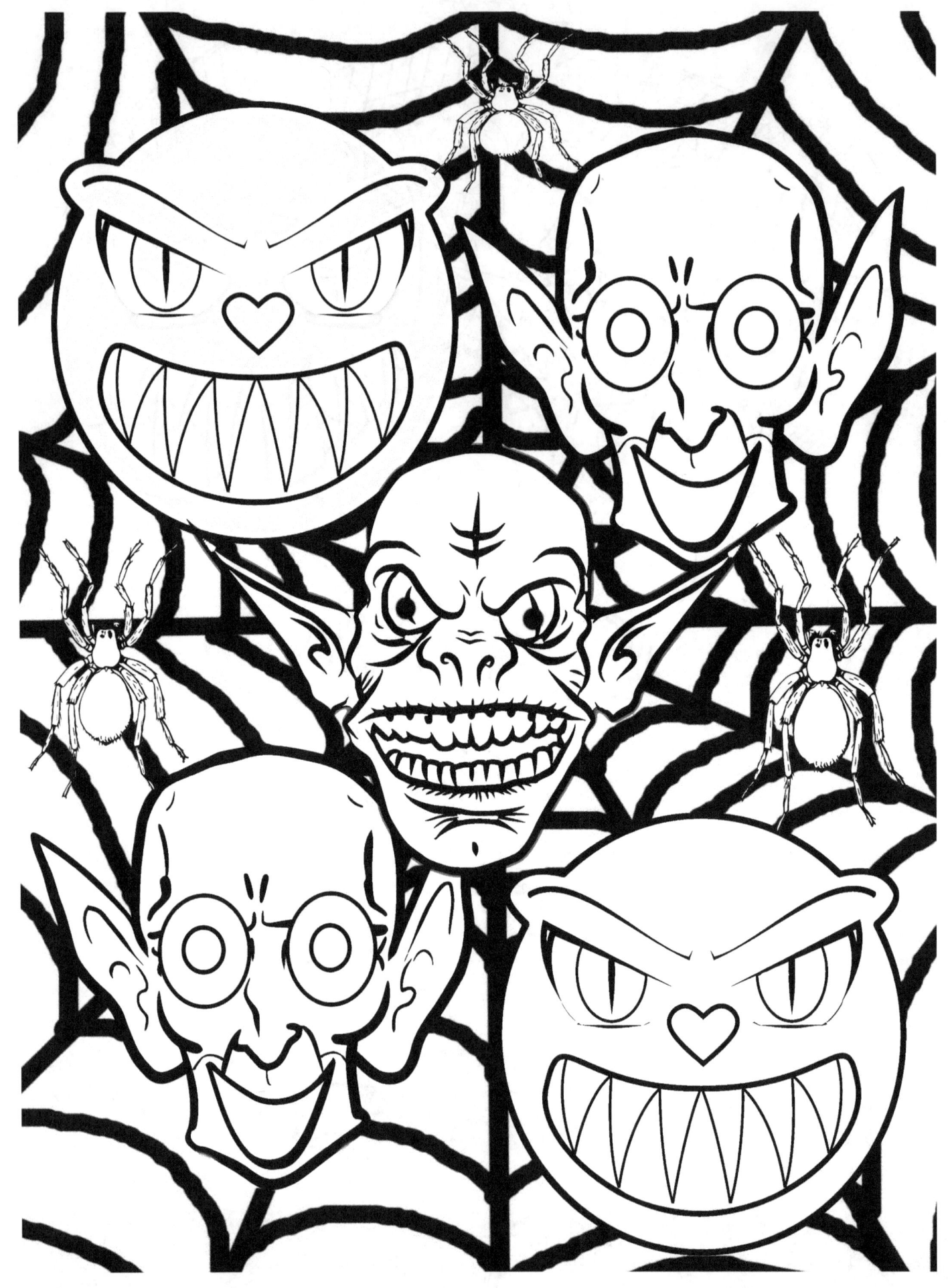

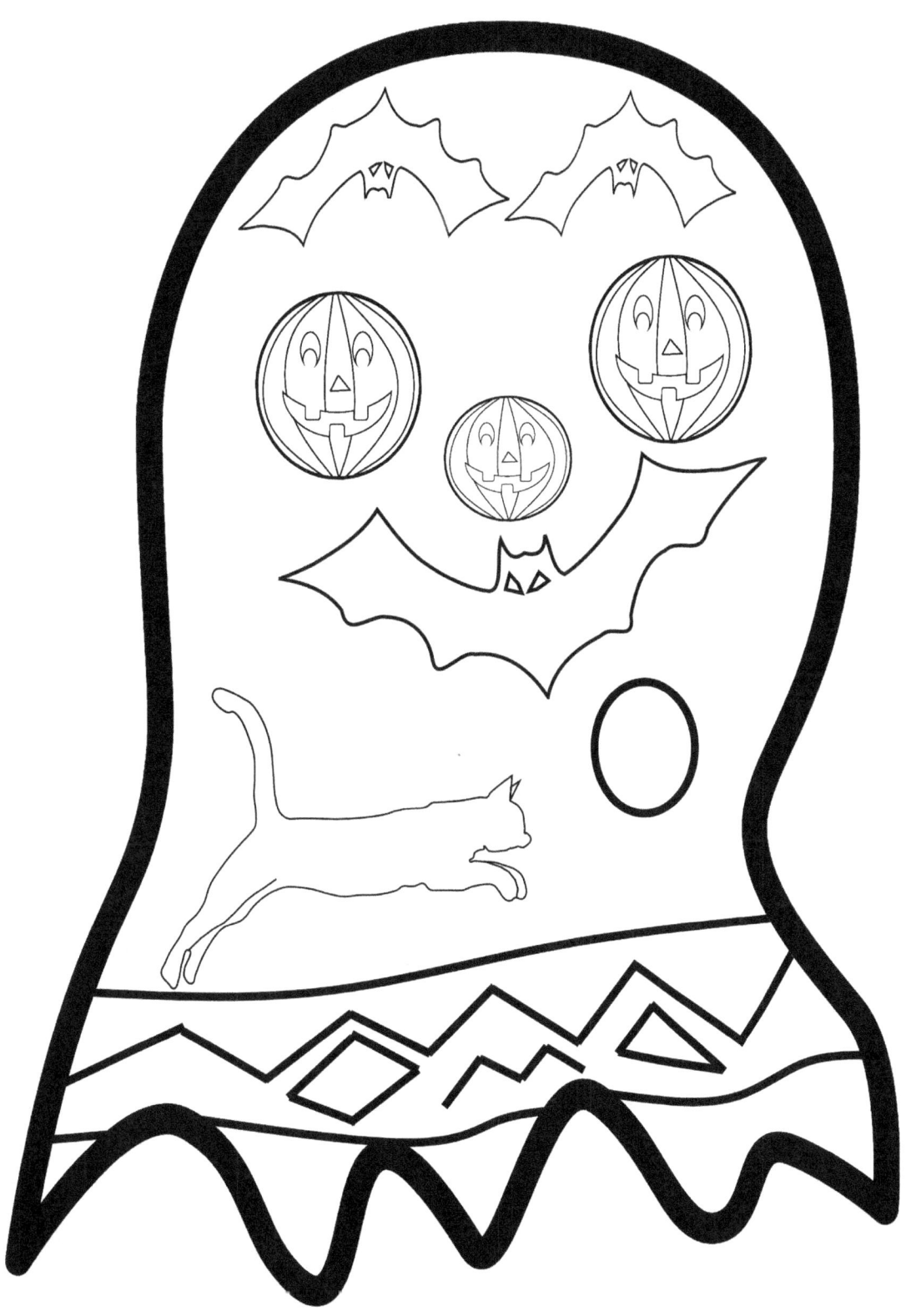

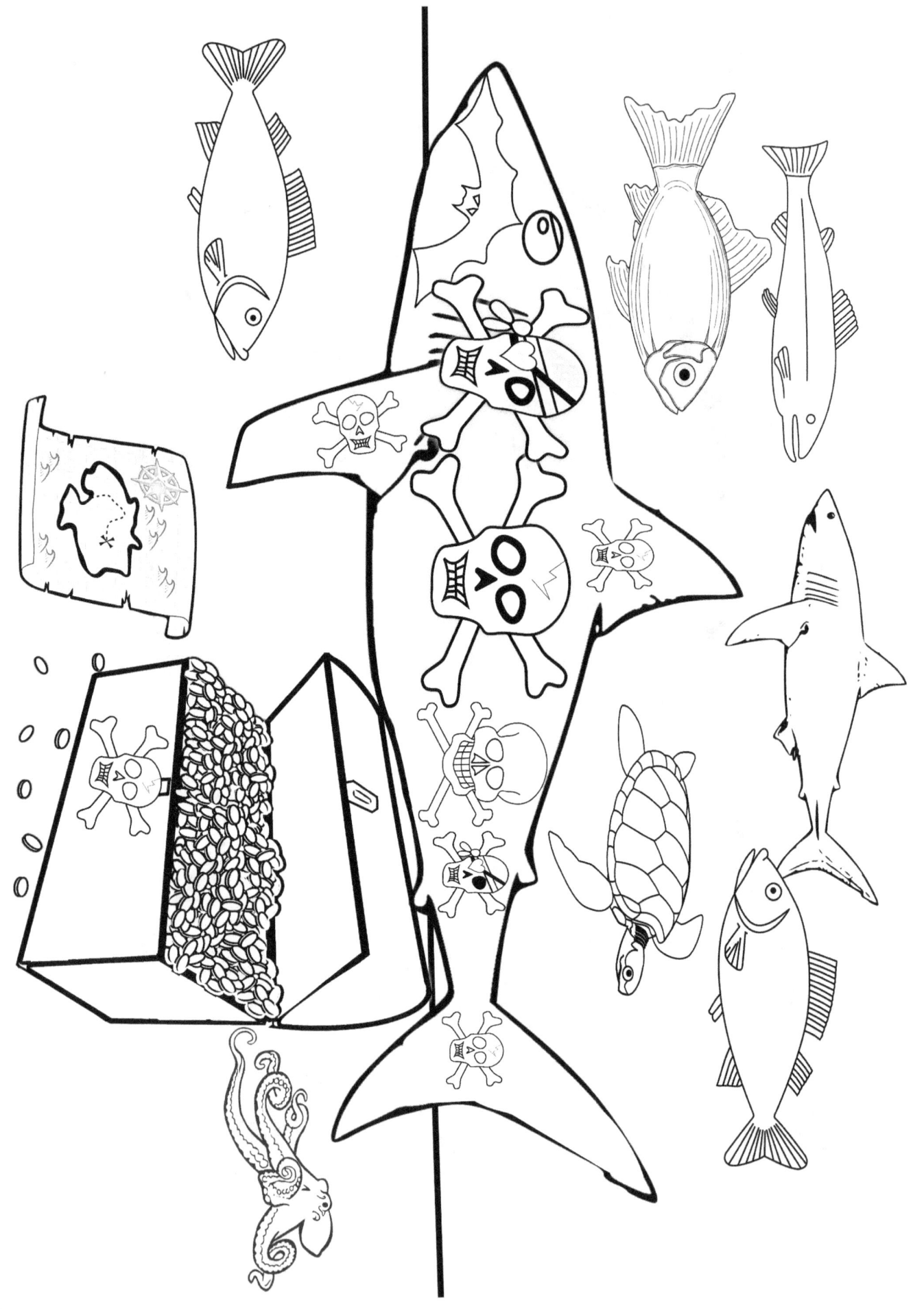

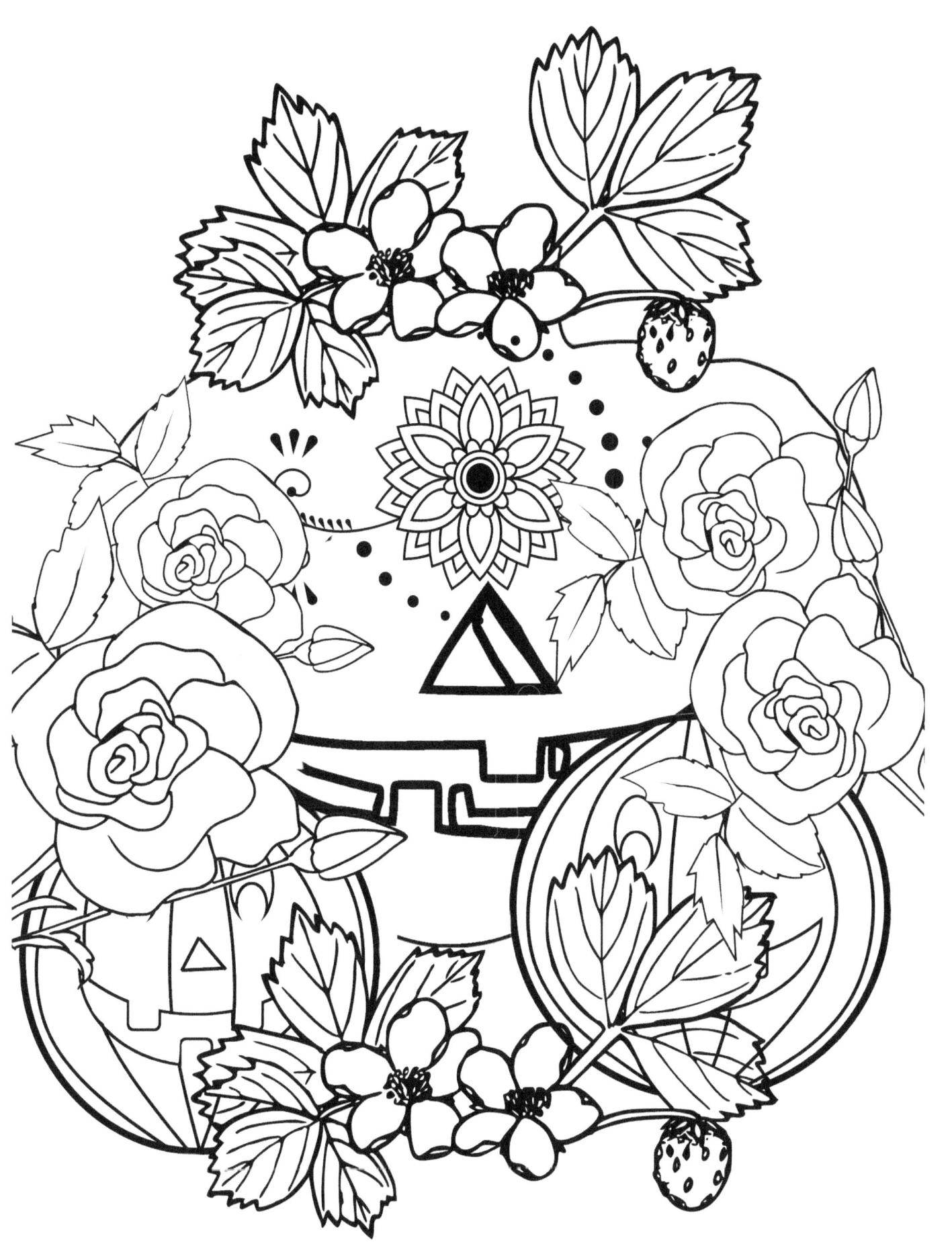

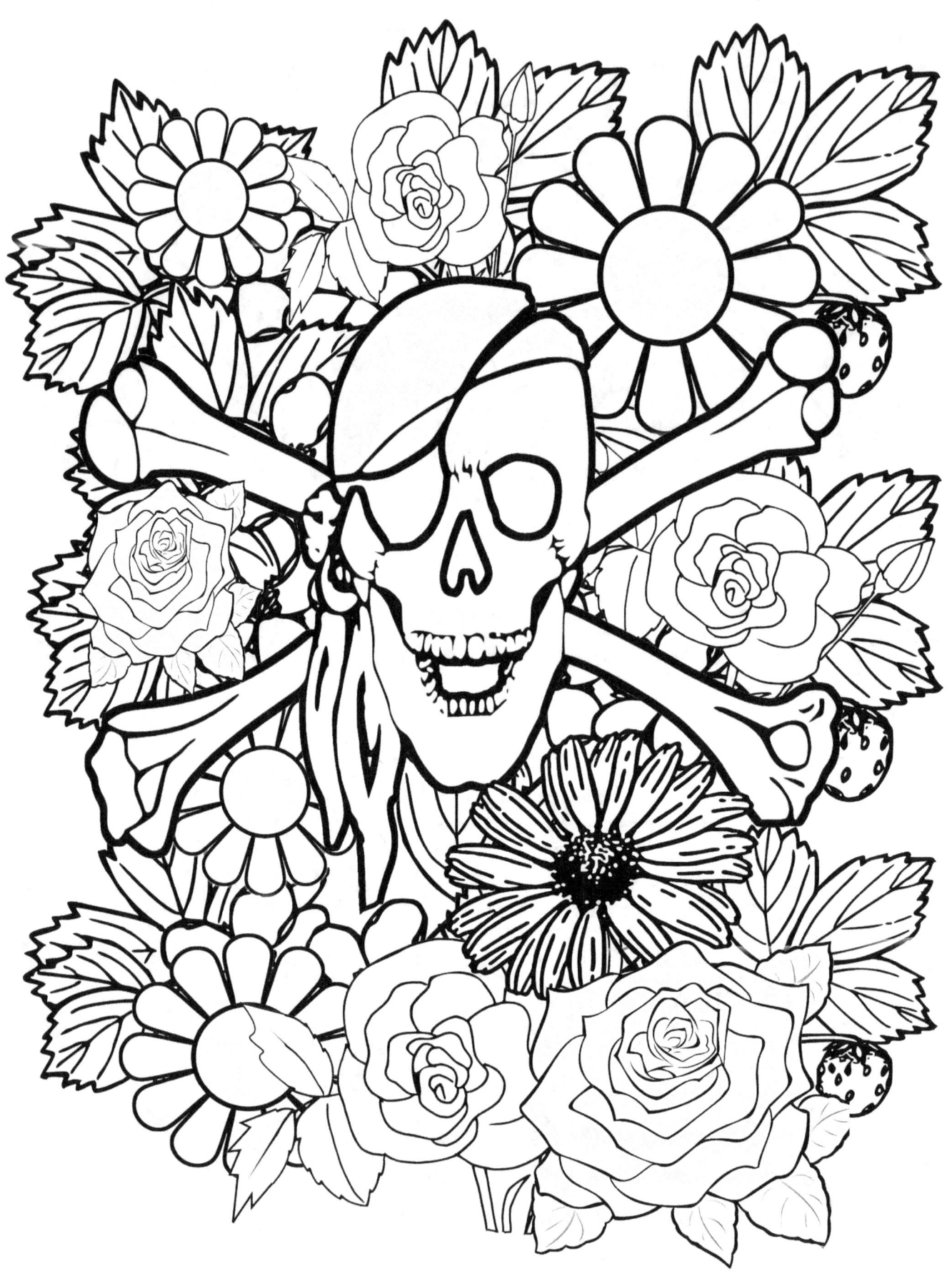

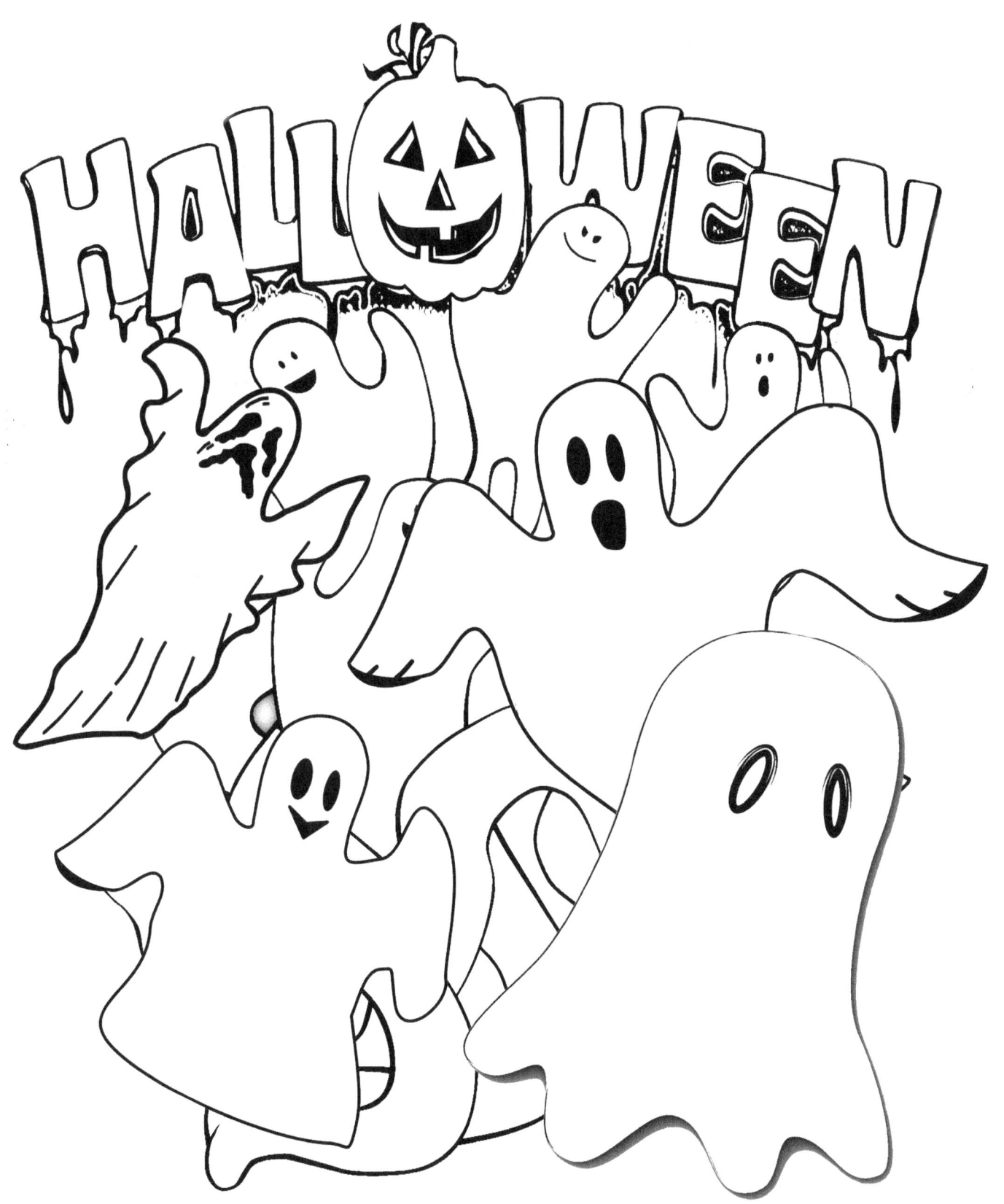

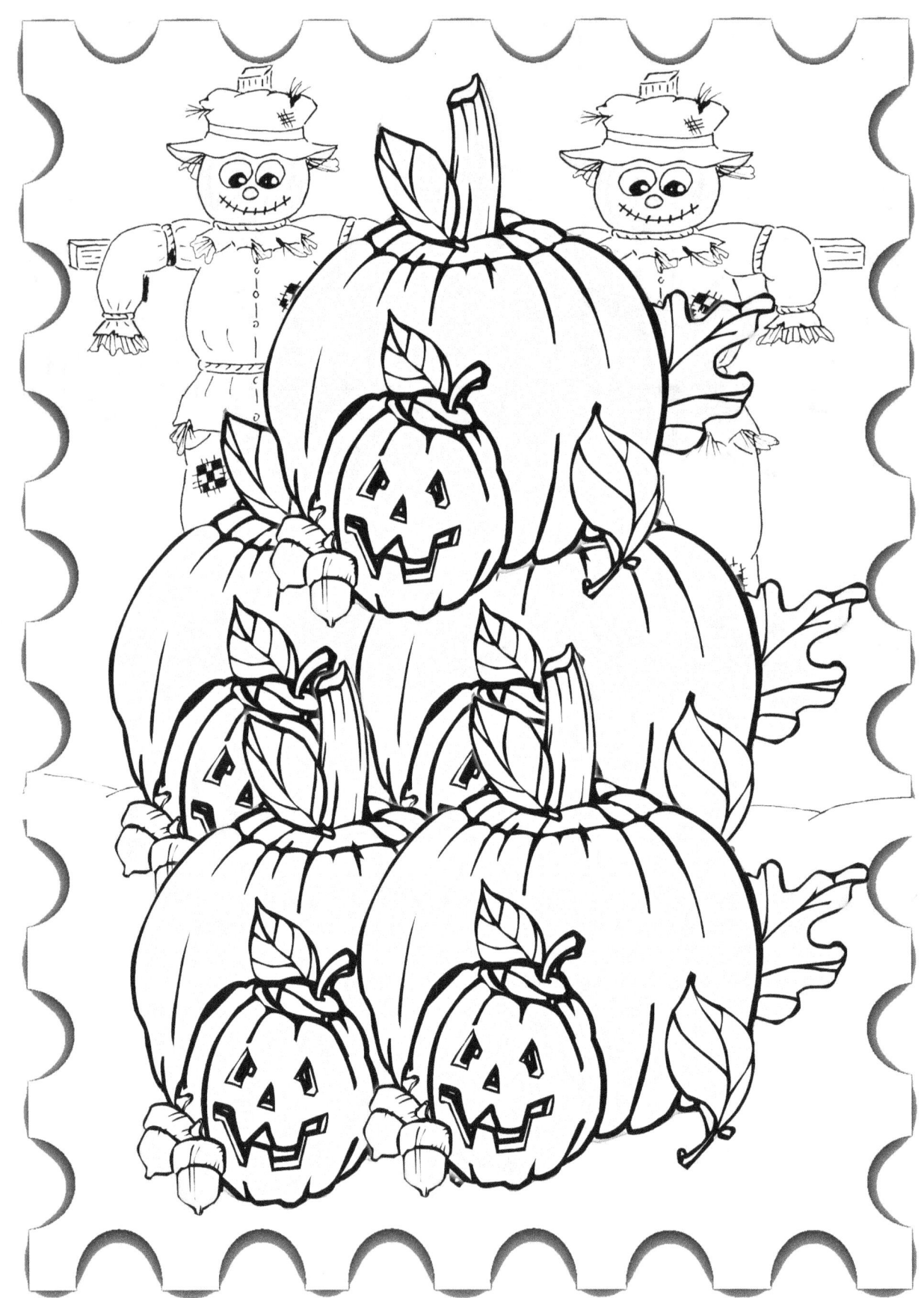

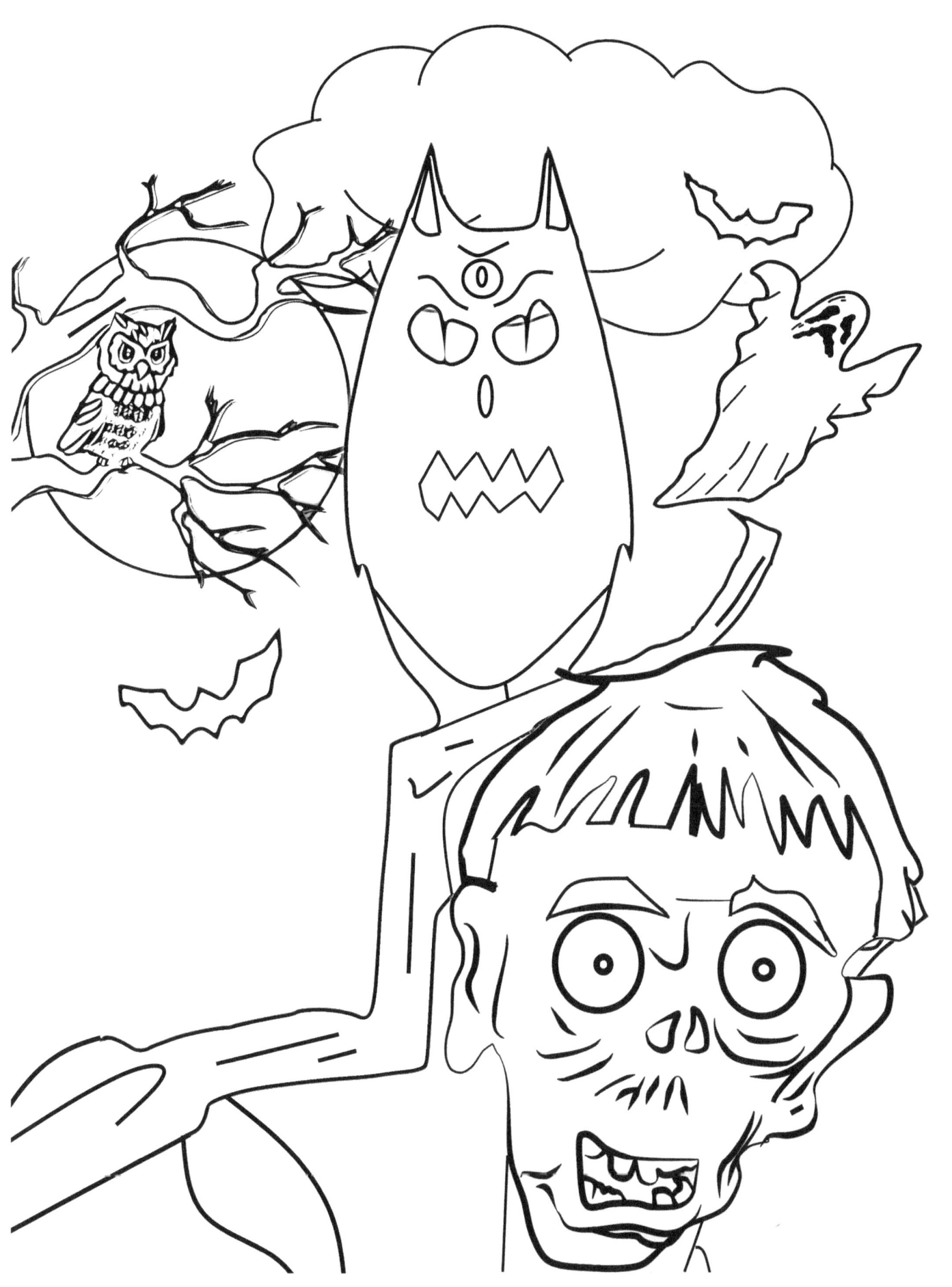

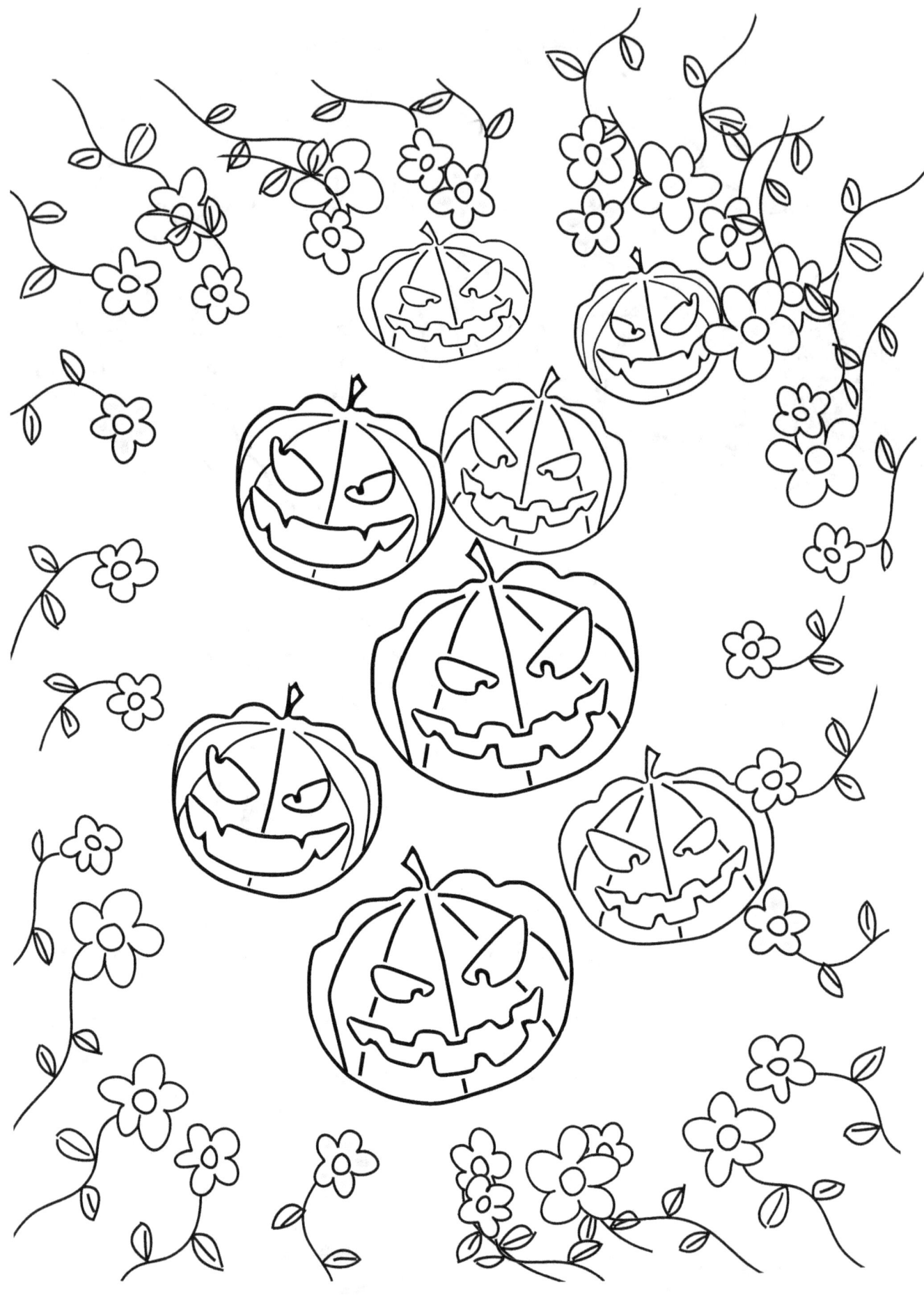

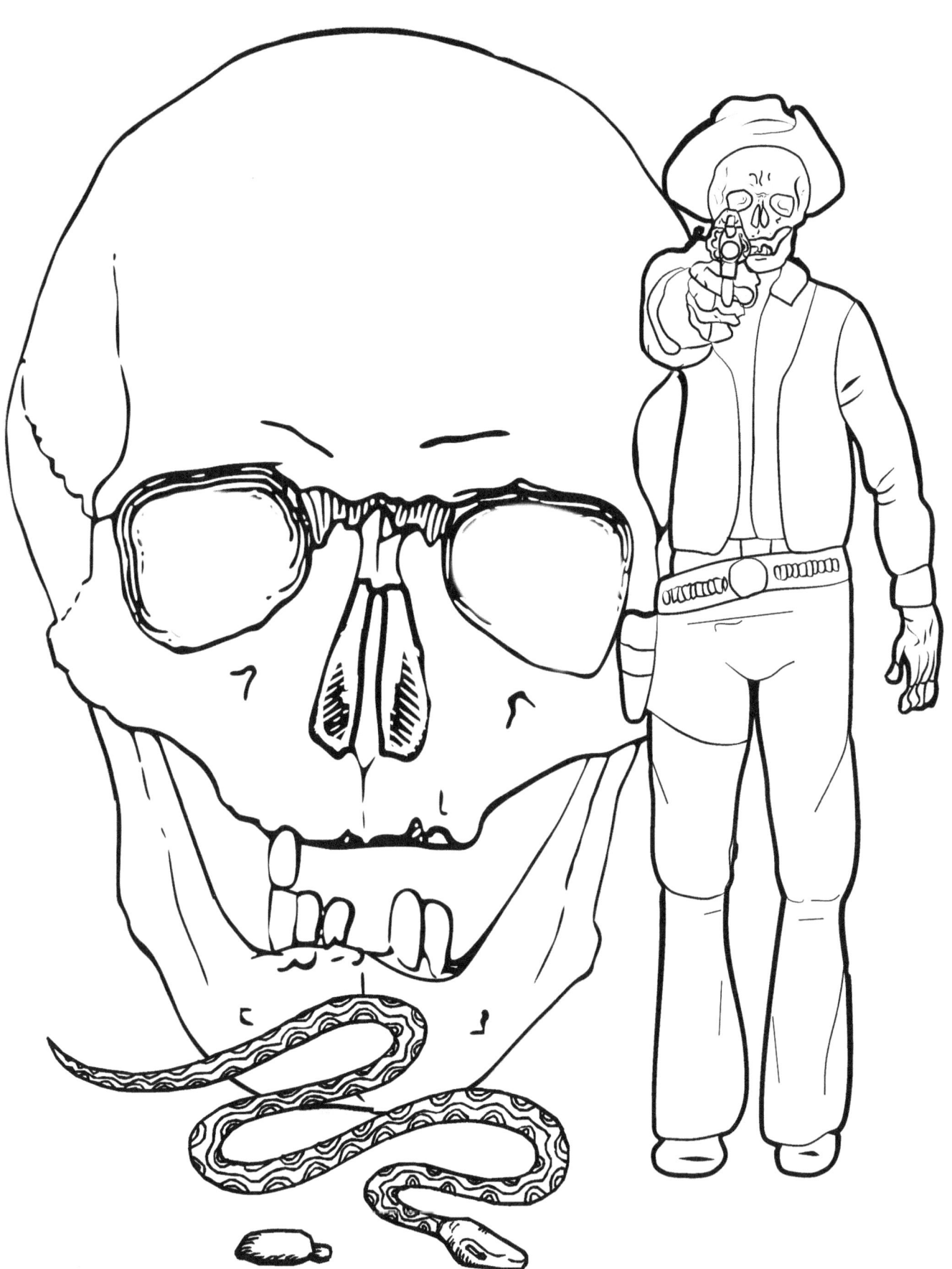

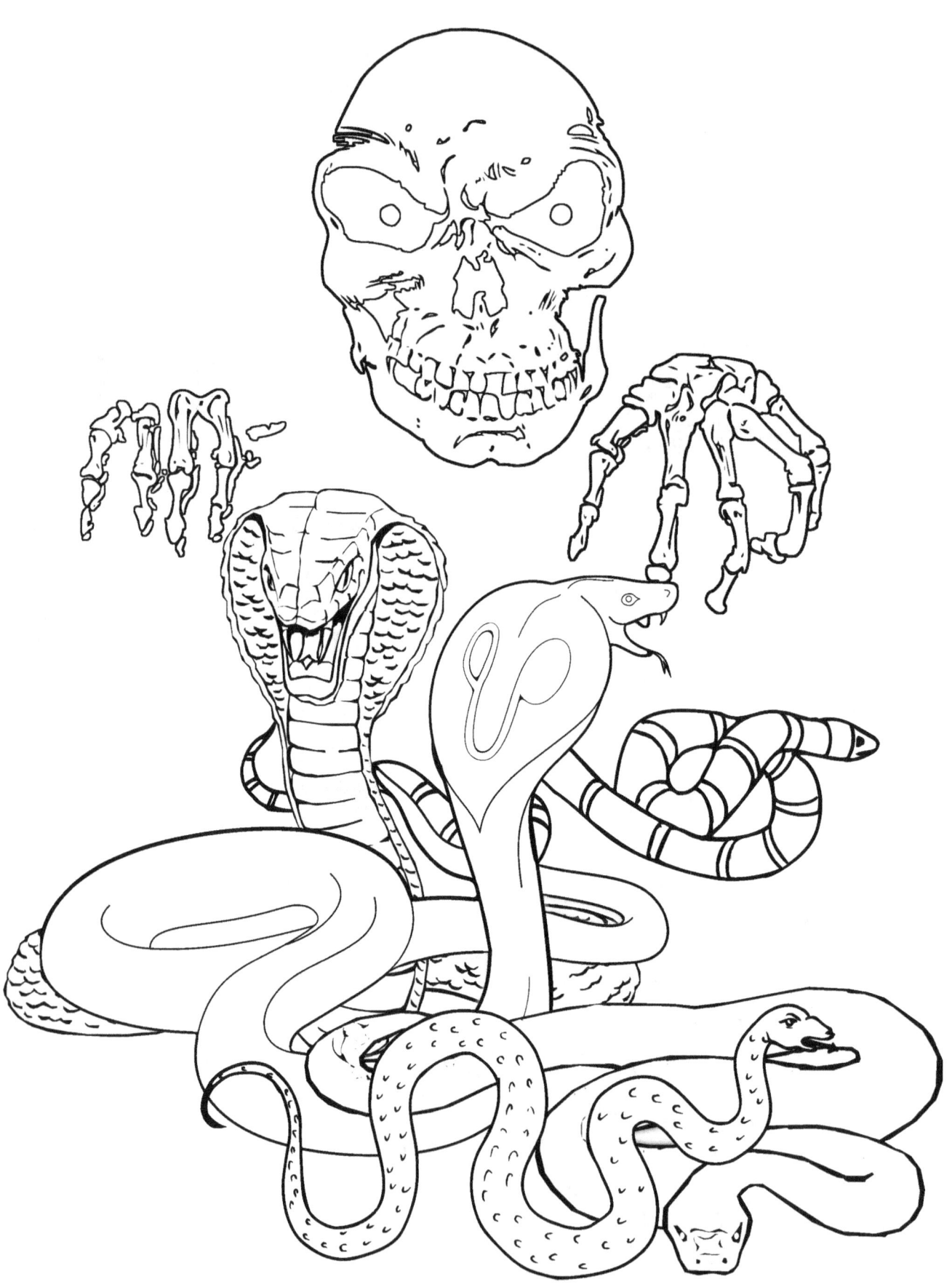

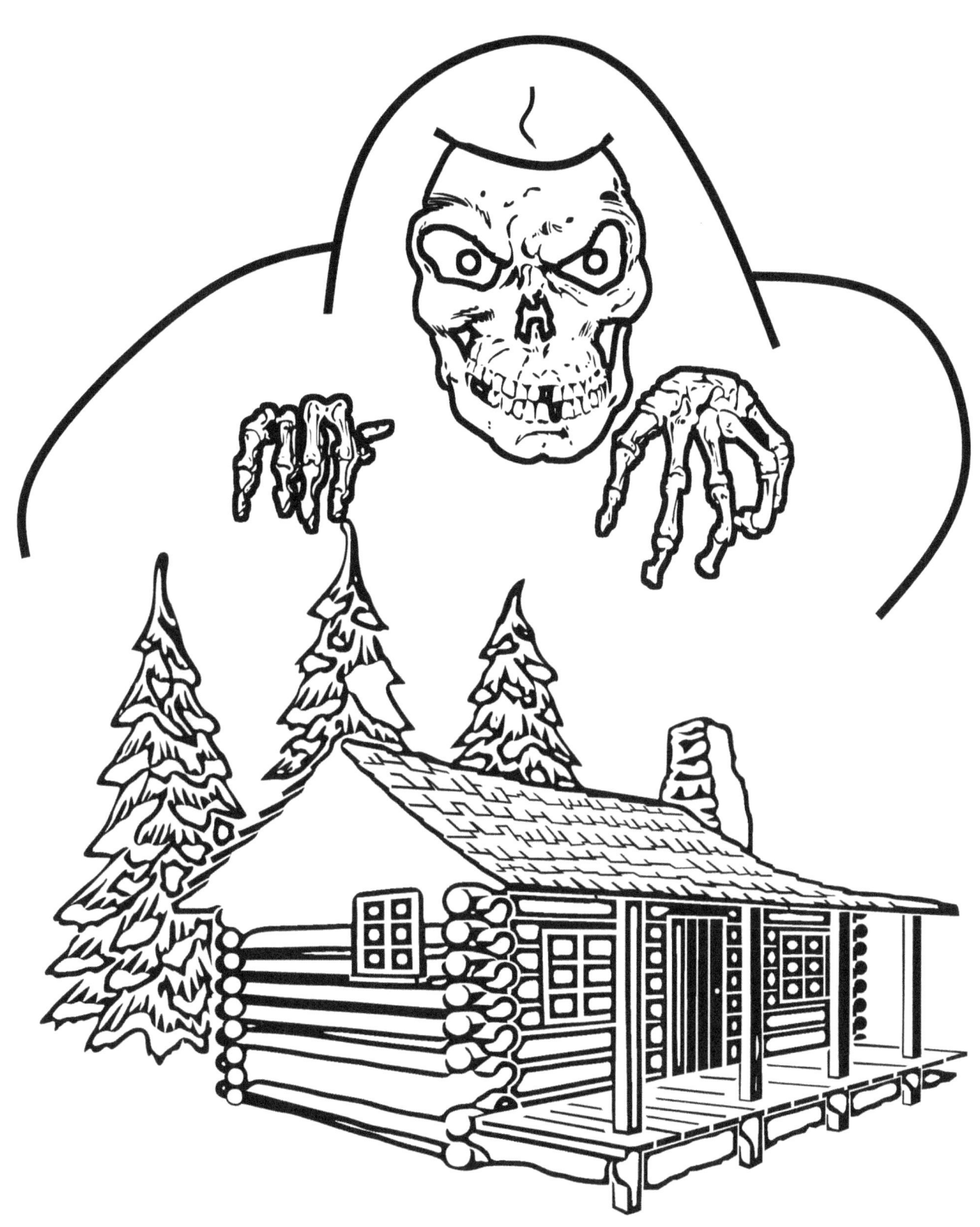

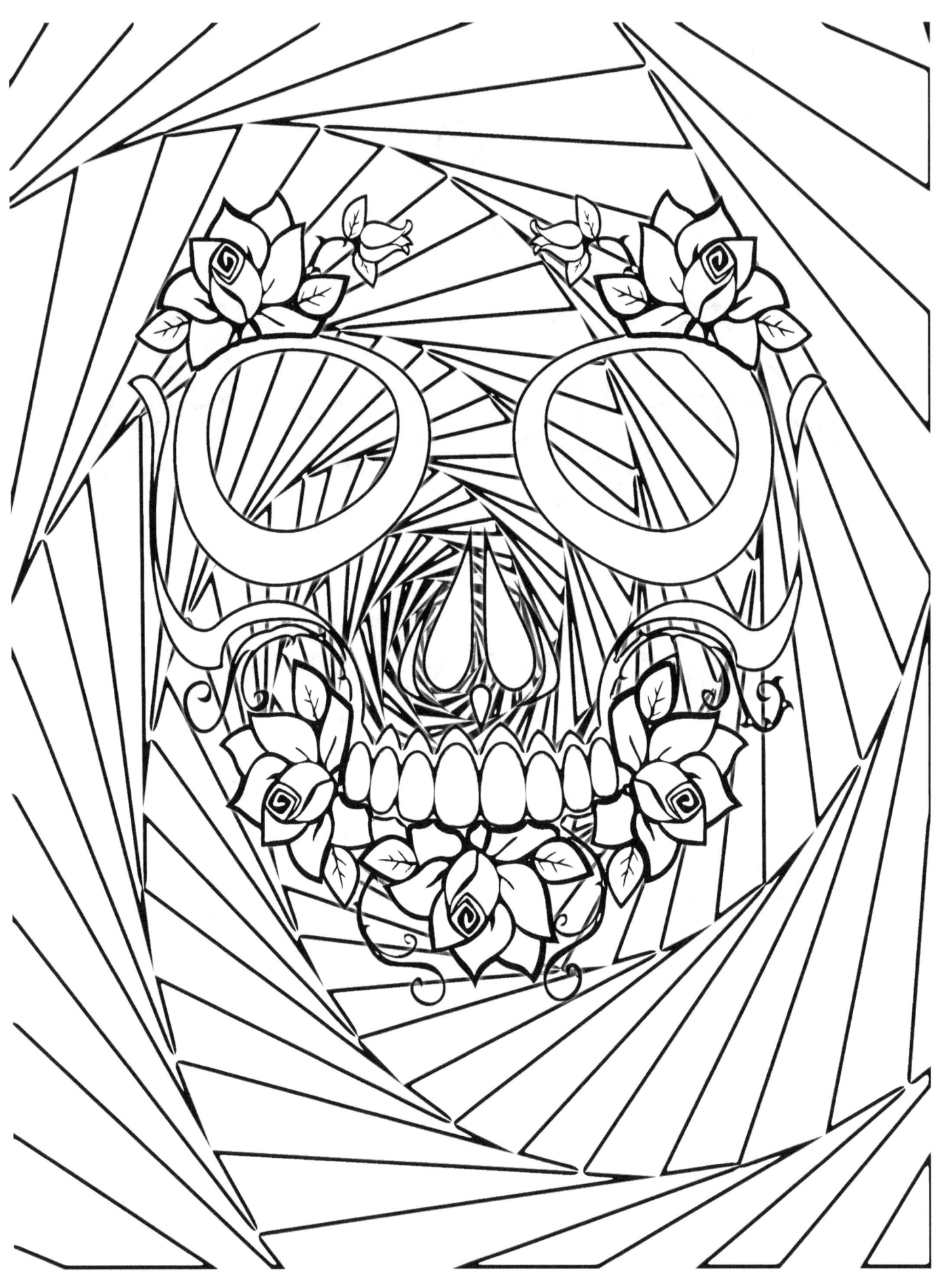

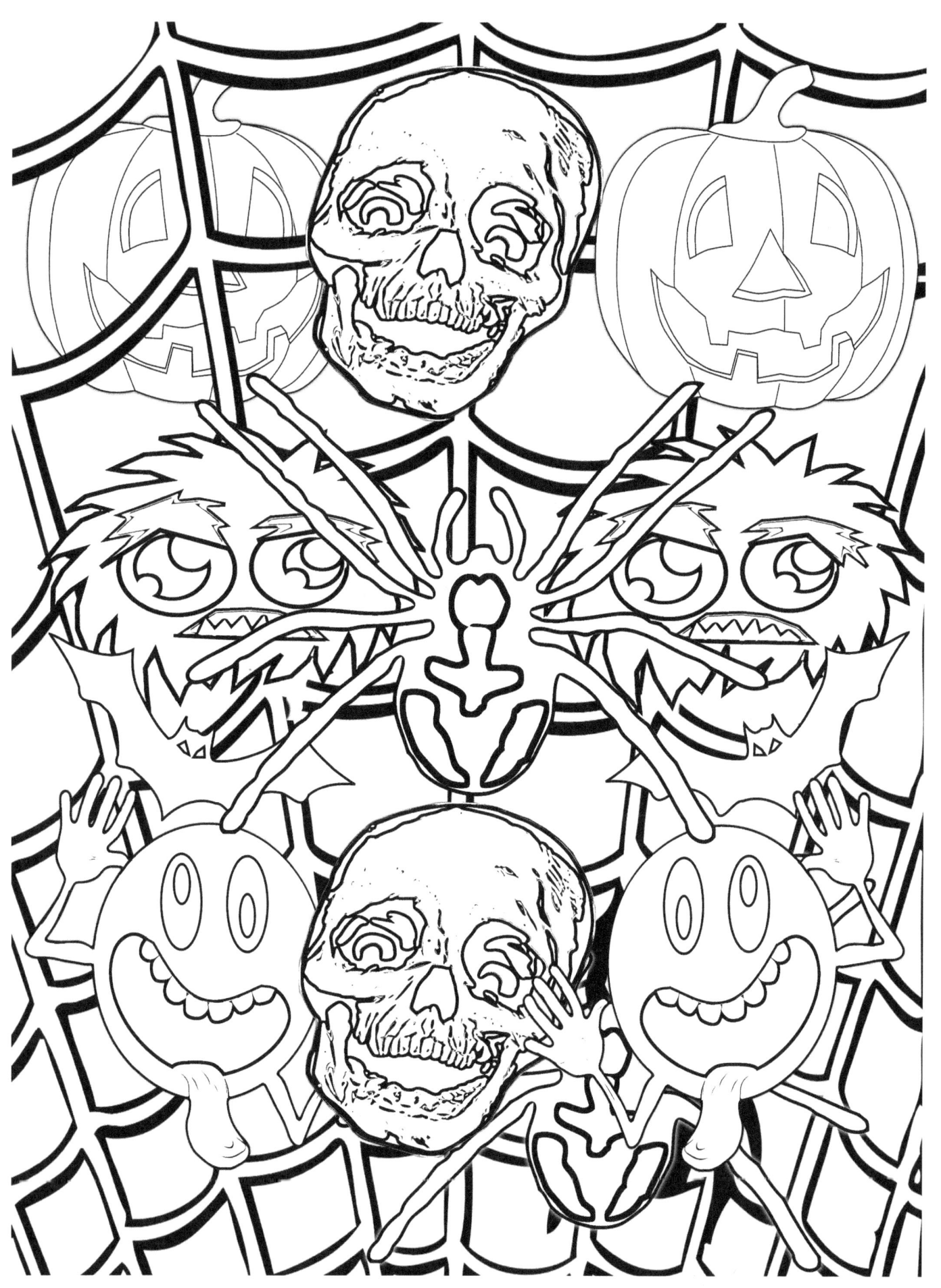

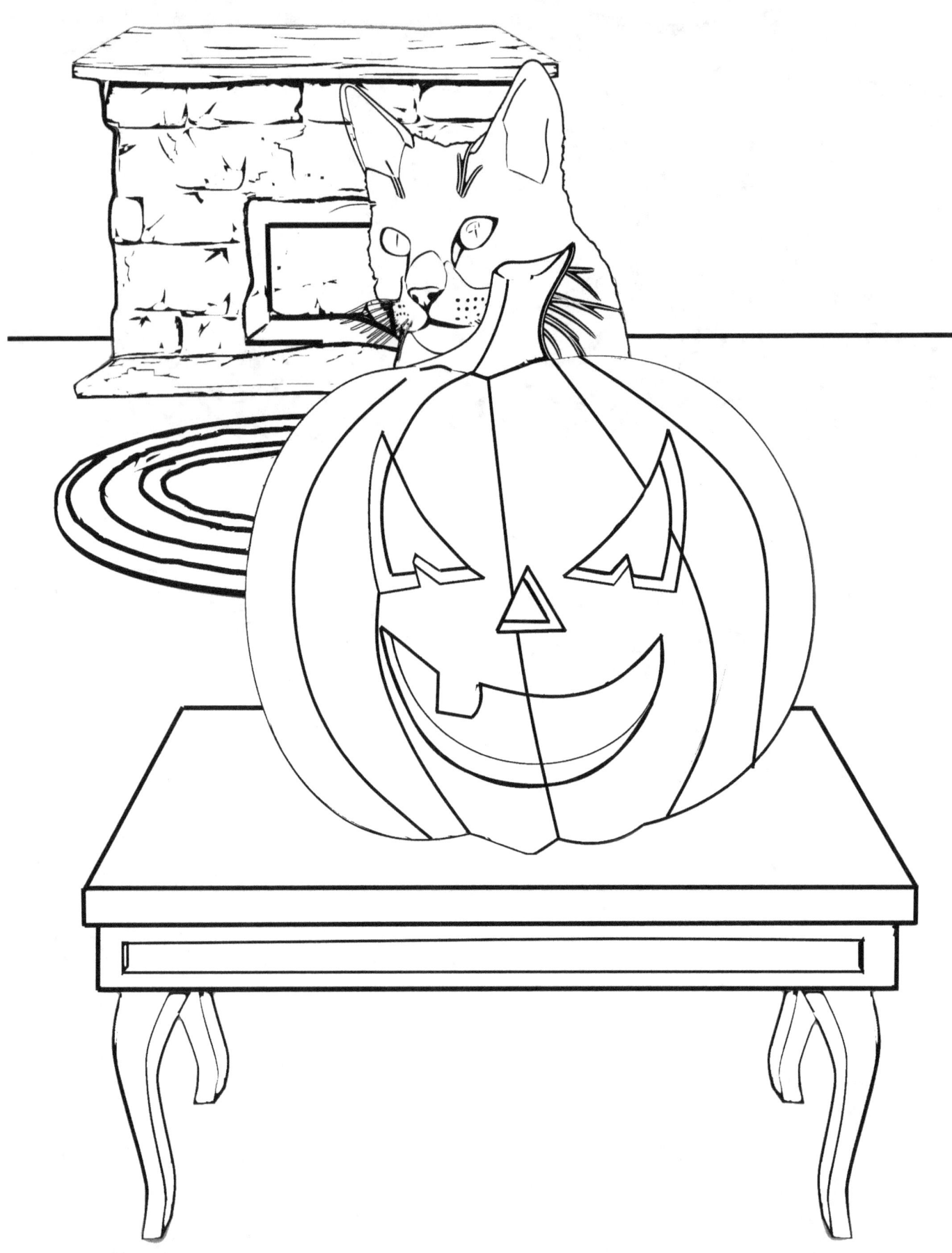

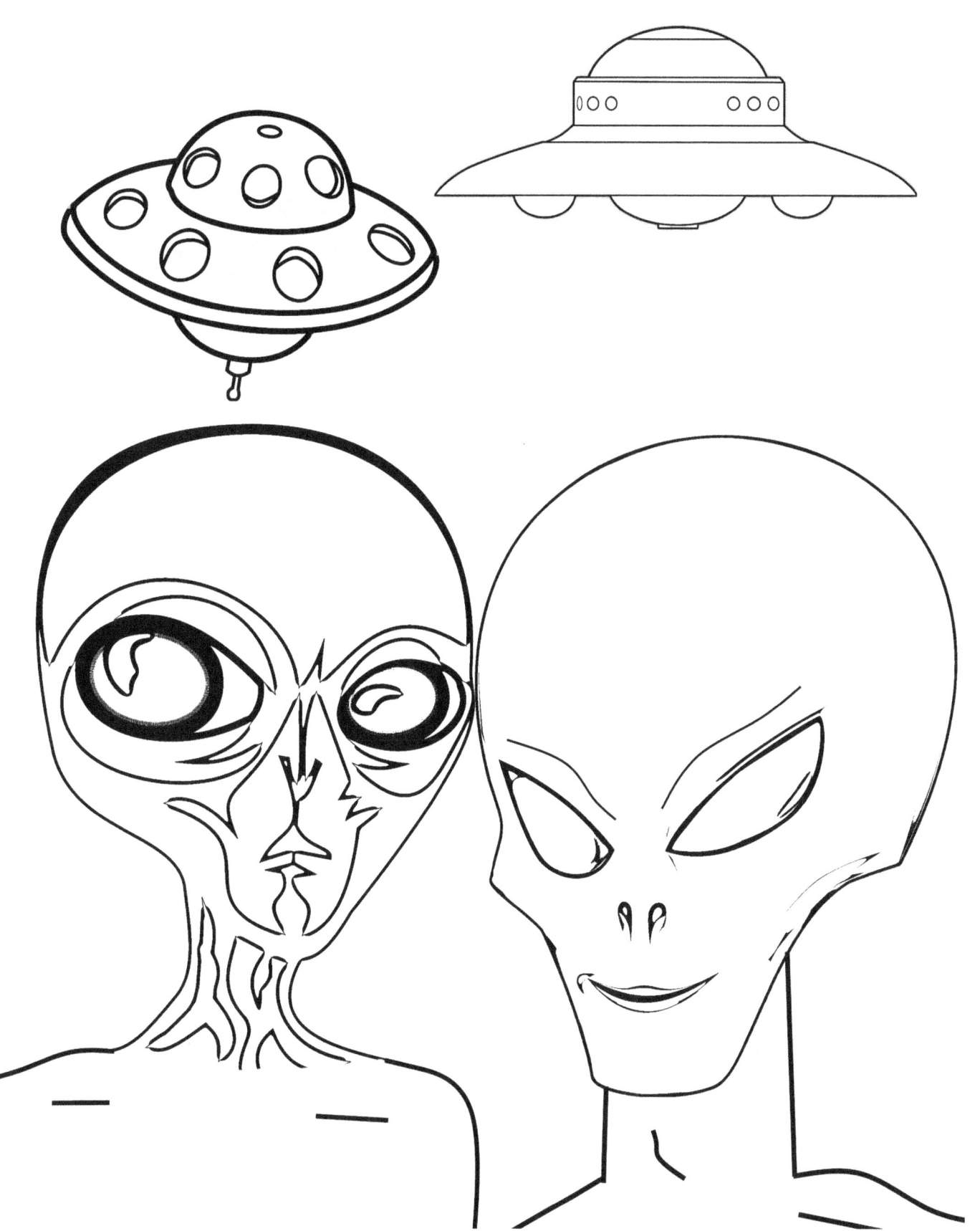

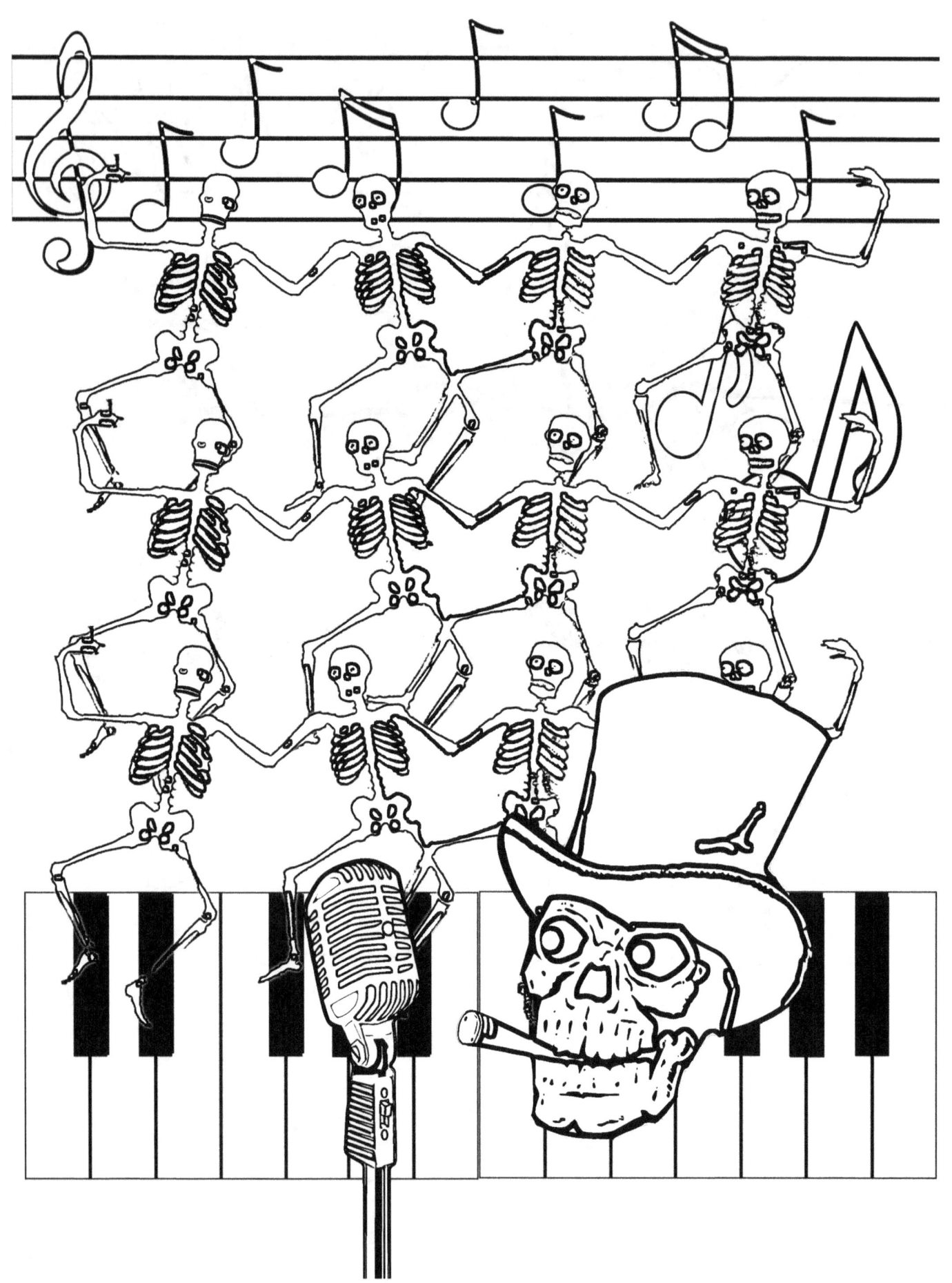

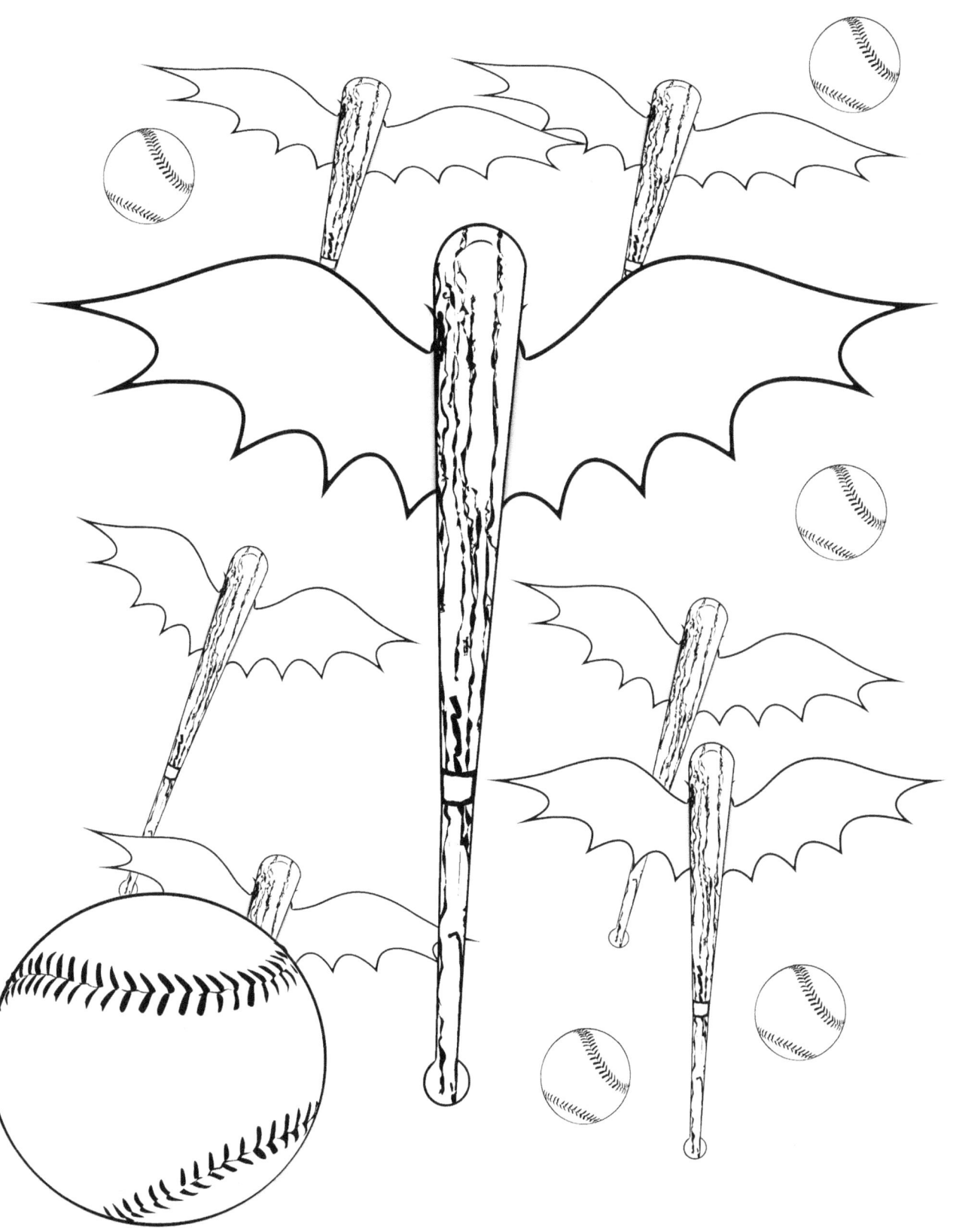

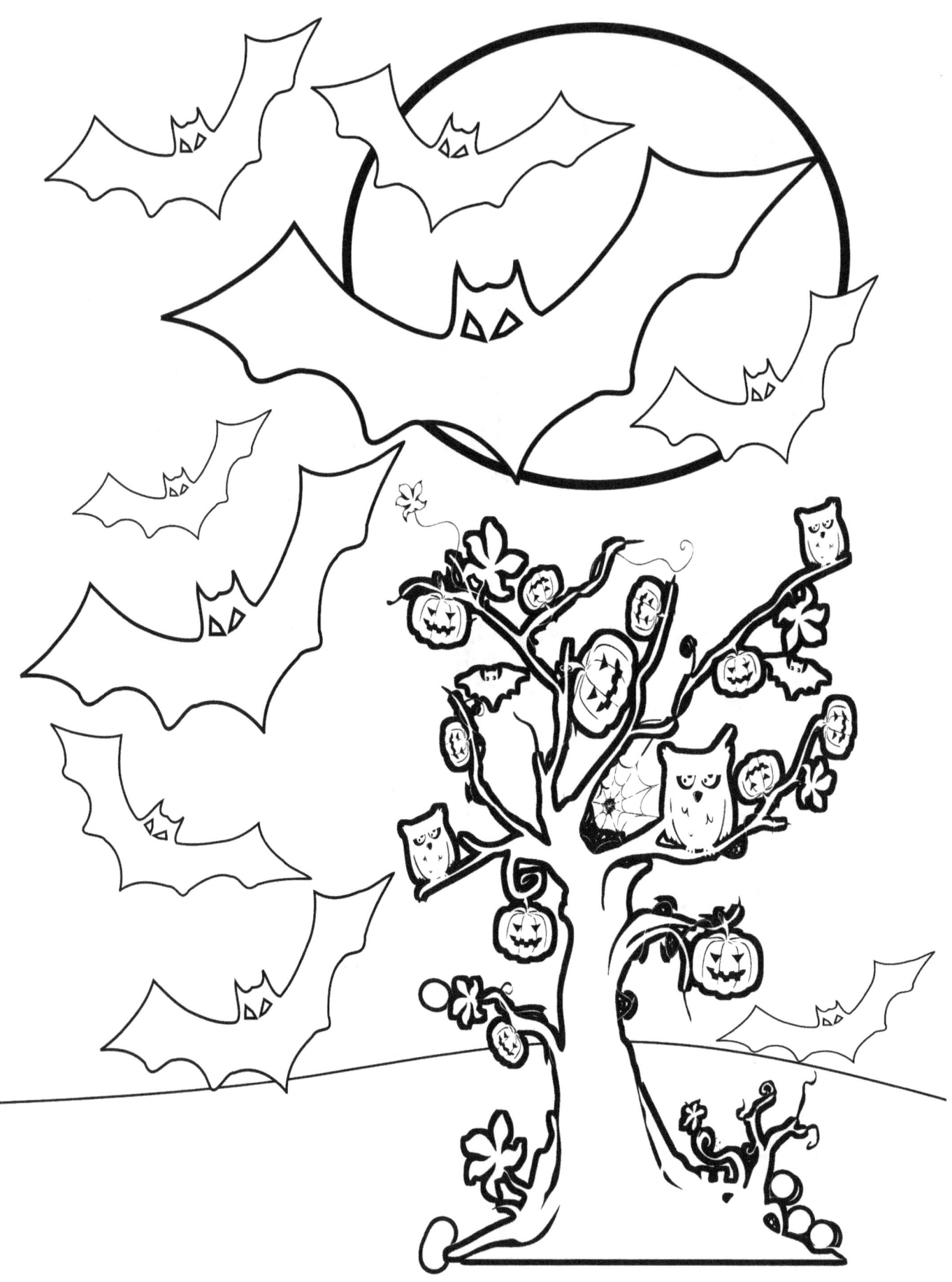

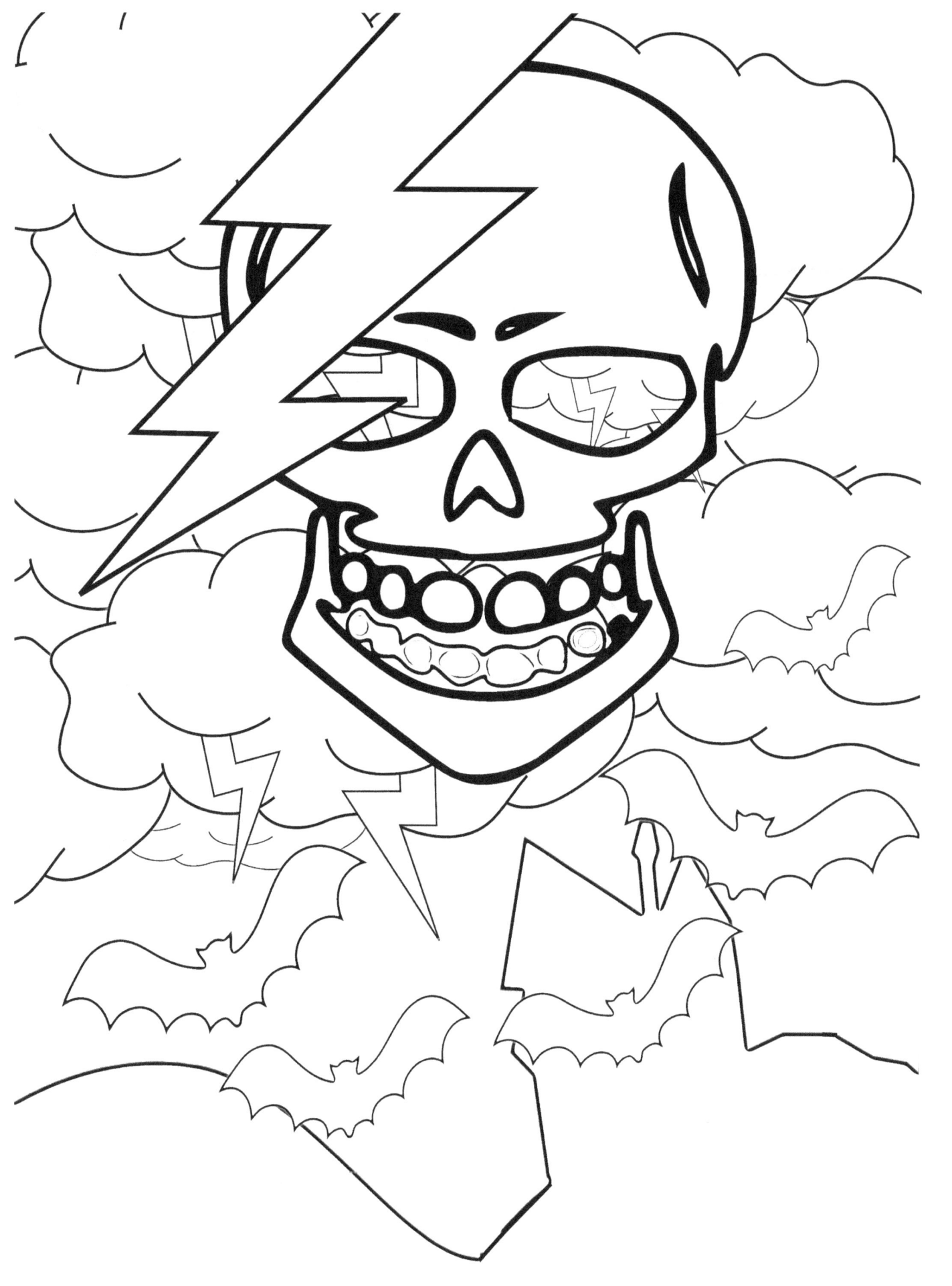

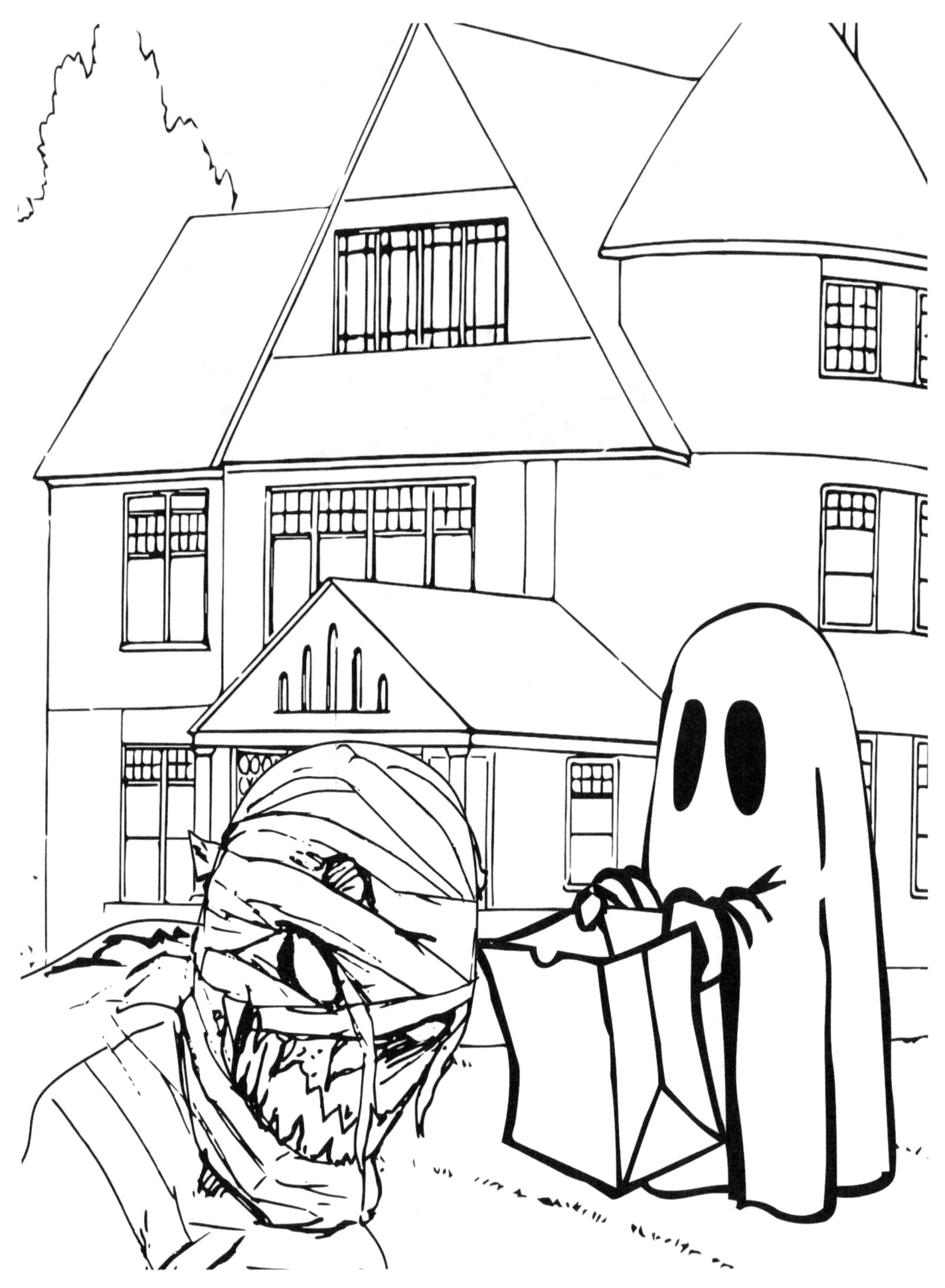

www.ingramcontent.com/pod-product-compliance
Lightning Source LLC
Chambersburg PA
CBHW080523190526
45169CB00008B/3030